RICHARD DEMARCO was born in Edinburgh in 1930. He is an artist and patron of the visual and performing arts. He has been one of Scotland's most influential advocates for contemporary art through his work at the Richard Demarco Gallery and the Demarco European Art Foundation. He has attended every Edinburgh Festival since its inception in 1947, and he was a co-founder of the Traverse Theatre in Edinburgh in 1963. He is Professor Emeritus of European Cultural Studies at Kingston University, London.

DONALD SMITH was Director of the Netherbow Arts Centre in Edinburgh's Old Town from 1982, and founding Director of the Scottish Storytelling Centre. He is a well-known author and storyteller, and a frequent cultural commentator on the changing face of contemporary Scotland.

SILVANA VITALE is an Edinburgh-based Italian translator with over 10 years' experience and a solid academic background. Her previous translations include Ron Butlin's *The Sound of My Voice* and Alexander Trocchi's *Young Adam*.

RICHARD DEMARCO è nato a Edimburgo nel 1930. Artista e attivo patrocinatore delle arti visive e dello spettacolo, è stato uno dei più influenti sostenitori dell'arte contemporanea in Scozia, attraverso il suo lavoro alla Richard Demarco Gallery e alla Demarco European Art Foundation. Ha partecipato a ogni edizione del Festival di Edimburgo sin dalla prima edizione nel 1947 ed è stato cofondatore del Traverse Theatre di Edimburgo nel 1963. È Professore Emerito di Studi culturali europei della Kingston University, Londra.

DONALD SMITH è stato direttore del Netherbow Arts Centre, nella Old Town di Edimburgo, sin dal 1982, diventando successivamente fondatore dello Scottish Storytelling Centre. Autore e storyteller affermato, è una delle voci culturali più note sul tema del mutevole volto della Scozia contemporanea.

SILVANA VITALE è una traduttrice italiana con un'esperienza decennale e un solido background accademico. Tra i suoi lavori precedenti figurano le traduzioni italiane di Ron Butlin, *Il Suono della Mia Voce* e Alexander Trocchi, *Giovane Adamo*.

The Road to Meikle Seggie

Richard Demarco

Luath Press Ltd, Edinburgh

www.luath.co.uk

First published 1978
to coincide with an Exhibition of drawings by
Richard Demarco at the Henderson Gallery, Edinburgh

New edition 2015

ISBN: 978-1-908373-98-4 (hardback)
ISBN: 978-1-910021-84-2 (paperback)

The publishers acknowledge the support of

towards the publication of this volume.

The paper used in this book is recyclable. It is made
from low chlorine pulps produced in a low energy,
low emissions manner from renewable forests.

Printer and bound by
Martins the Printers, Berwick upon Tweed

Typeset in 12 point Quadraat by 3btype.com

Italian translation by Silvana Vitale
Traduzione italiana a cura di Silvana Vitale

Contents

Acknowledgements

The Scottish Storytelling Forum and Luath Press wish to acknowledge the co-operation and commitment of Richard Demarco and The Demarco European Art Foundation in the re-publication of this book, and in the accompanying exhibition. The artwork in this book combines some reproductions of drawings from the original catalogue of 1978, and images from Richard Demarco's new suite of 'Road to Meikle Seggie' drawings and prints.

The Forum is also grateful to the European 'Seeing Stories' landscape narrative project for its assistance in the preparation of 'The Road to Meikle Seggie'. 'Seeing Stories' is supported by the EU Cultural Programme, funded by the European Commission. The content of this book however reflects only the views of its author and editors, and the information and its use are not the responsibility of the European Commission or any other cited source, but of the Scottish Storytelling Forum.

The Scottish Storytelling Forum further acknowledges the support of The Italian Institute, Edinburgh, in this project, especially its bi-lingual aspect. We are in particular grateful for the friendship and enthusiasm of the Institute's Director, Stefania Del Bravo.

Foreword

As Director of the Italian Cultural Institute in Edinburgh, it is a real privilege for me to take an active part in this new edition of Richard Demarco's *The Road to Meikle Seggie* which will also be translated into Italian.

The idea of a journey as the central experience of our lives, the spur for new experiences and discoveries, the search for a dialogue and interchange with 'the other, the different from me' are – I strongly believe – the deepest sense and message of any culture.

The same concept fruitful interaction is the core mission for people who – like me – are institutionally engaged in the promotion of culture, of my native culture.

That's why I accepted with enthusiasm the invitation to be involved in this very special project and to support it.

Of course all my gratitude goes to the Edinburgh International Storytelling Festival and its Director Donald Smith for his idea – absolutely brilliant – to include an initiative focused on Richard Demarco's book in the program of the Storytelling Festival 2014, and to the author of this unique book which – I am sure – will be enjoyed by a large public of readers in Scotland and Italy.

Stefania Del Bravo, Director, *Italian Cultural Institute*

Richard Demarco – The Road Goes On

Richard Demarco was born in Edinburgh in 1930. His parents were Italian immigrants to Scotland, his father from the small mountain village of Piciniso in Provincia Frosinone sixty miles south of Rome, in the world of St Benedict's Abbey of Monte Cassino. His mother came via Bangor, County Town from Barga, a Tuscan hill town close to Lucca.

The family were part of a movement of people out of Italy in the late nineteenth and early twentieth century, which was to greatly enrich Scottish life. The Italian Scots were hardworking, community minded and endowed with more than their share of musical and artistic talent. The Demarcos prospered in Scotland, and their son Richard was in due course to benefit from an excellent education culminating in his studies in printmaking, illustration, typography and mural painting at Edinburgh College of Art.

At the same time Demarco's childhood was overshadowed by the political difficulties in Italy leading to the rise of fascism, Mussolini's dictatorship, and the World War II Axis against Britain. Italian youngsters were the butt of bullying at school, and on the outbreak of hostilities many Italian men were interned. One tragic outcome of this was the death of many of the Scottish internees when in 1940 the ship carrying them to Canada, the *Arandora Star*, was sunk by a German submarine. Many in the Edinburgh community were tragically affected including some Demarco relations.

The immediate Demarco family were fortunate that Carmino, Richard's father, was not interned but

nonetheless life became much harder. Carmino's flourishing and stylish 'Maison Demarco' on Portobello Promenade had to close, and Richard himself was subjected to name calling, stone throwing and a nasty assault in the showers at Portobello Baths. These attacks combined anti-Italian sentiment with protestant sectarianism. Later, Richard was to recall his depression about Edinburgh and Scotland and his desire 'to get the hell out', to somewhere in which higher aspirations prevailed.

The postwar world by contrast was a welcome and exciting one for the young Richard Demarco. He was able to travel in Europe, going to Paris in 1949, and with his father to Rome in the Holy Year of 1950. These visits fed Demarco's hunger for firsthand artistic experience, and nurtured his sense of a common European culture. All of this coincided with the emergence of the Edinburgh International Festival which began in 1947 with the conscious purpose of rebuilding the war ravaged continent's sense of cultural unity. The Demarcos were enthusiastic supporters of this post war *Risorgimento*, and for Richard himself the Festival's advent was life-changing. Europe had come afresh to Edinburgh offering inspiration and focus for the emergent artist. Demarco's later passion for the Festival, and his angry critique of commercialised approaches to the arts, must be seen in the context of his formative self-discovery and renewal at this time.

Demarco's upbringing was grounded in a strong ethos of family, religion and cultural tradition. This has remained important throughout his later career, though

balanced by his quest for innovation and experiment. These things however need not be seen as opposites, since for Demarco the burgeoning artistic *avant garde* was itself part of Europe's dynamic cultural renewal. His refusal for example to separate visual art from performance draws on his innate understanding of religious ritual in all its visual and dramatic dimensions, as well as his determination to foster radical artistic experiment in his home city. Richard Demarco was richly prepared for this personal path by his dual Italian and Celtic heritage. In conversation, Richard often brackets Italian Renaissance and Scottish Enlightenment as aspects of the same pan-European creative, intellectual and spiritual process.

Demarco was working as an art teacher at Duns Scotus Academy, when his breakthrough moment came with the emergence in the early sixties of the Traverse Theatre. The American cosmopolite Jim Haynes was the catalyst, on the back of the explosive Writers Conference in the 1962 Edinburgh Festival, but Demarco was a key fellow instigator and provided a visual arts dimension for the new venue. The Richard Demarco Gallery followed in 1966 as part of the ferment that was created by birthing the Edinburgh Festival's internationalism in Edinburgh year round. To begin with the Gallery was physically part of the first Traverse, which was in St James Court off the Lawnmarket in the Royal Mile.

This location was significant for Richard Demarco as he sensed that art, not least that which emerged from collaboration across conventional boundaries, happens where there is an intense multi layered environment that

has itself been the home of previous creative endeavour. This concept is another connection between the Italian context and Demarco's Edinburgh. After a fruitful period in the New Town's Melville Terrace, its first independent base, the Richard Demarco Gallery moved back to the Old Town. Here it took root in Monteith Close, near the medieval Netherbow Port which despite its 18th century demolition has left a honeycomb of lands, courts and closes around its original site. The Gallery was later located in nearby Jeffrey Street and subsequently in Blackfriars Street.

The Demarco Gallery had become in its turn a power-house of international exchange and artistic adventure. Beginning with his St Ives School and Italian art world contacts, Richard Demarco soon branched out across the continent, forging alliances with artists and curators south, east, west and north. As the steady output of exhibitions and projects grew, the Demarco network was to embrace other parts of the world as well. All of this was driven by the fixed resolve to establish an international art scene in the city, just as the Traverse had made it a centre of theatrical innovation. At the same time Demarco's interest in the other arts also flourished with Festival programmes embracing music, drama and literature. Of the many outstanding figures that Richard Demarco brought to Edinburgh, Tadeusz Kantor, Paul Neagu and Joseph Beuys stand out because of their commitment to creating a totally immersive imaginative experience by defying conventional genre demarcation. Demarco was *par excellence* a creative entrepreneur without demarcation!

Richard Demarco has produced his own illustrated account of the Gallery's initiatives and successive Festival programmes in *Richard Demarco: A Life in Pictures* (1995), which details the different locations and phases of its work. Yet this has not prevented popular misunderstanding of his overall purpose and achievement. For many Richard Demarco is defined by his international Festival programming, so ignoring his lifelong commitment to arts education and to the creative wellbeing of society as a whole.

To understand Richard Demarco better you must turn paradoxically to his most mysterious and personal artistic endeavour, 'The Road to Meikle Seggie', which began in the early seventies. By this time Demarco had been a transformational doer in Scottish culture for more than a decade. He had been multi-facetted and hugely energetic in connecting Scotland with the international arts scene. But this fresh impetus took a more reflective turn. Demarco embarked on a series of journeys with organised groups of artists and activists, which were in themselves a form of creative happening or exploration.

'The Road to Meikle Seggie' began in Edinburgh's Old Town, moving into its rural environs, then into a wider Scotland, and finally ranging across Europe. Meikle Seggie was a remote farm steading on the western flank of the Ochil Hills, almost impossible to find and easily missed when one arrived. It was in a sense nowhere and everywhere. Nonetheless these journeys became the principal expression of a new Demarco venture in synthesis, Edinburgh Arts. This

began in 1972 as a dynamic international summer school, not unlike the Summer Meetings inspired by Patrick Geddes during an earlier cultural revival in Edinburgh.

Writing in 1978, Richard Demarco gives his own account of the beginning of the journey, characteristically merging the precisely real with the fabulous or mythic.

> In 1974 the preliminary approach to the world of Meikle Seggie was made around the sacred hill of King Arthur-Arthur's Seat, 'The Magic Mountain'. In 1975 as the Demarco Gallery had moved to the old medieval city, the journey actually began at the Gallery's front door, at that part of the Old Town where the High Street joins the Canonagte, at that precise section where the City Gate stood marking 'The World's End'... The Meikle Seggie Road will only be found by those prepared to make proper use of all the signs and symbols which lie outside the front door of the Gallery, and particular attention should be paid to the existence of an ancient well, almost the first significant thing to be seen outside the Gallery's entrance

Travelling 'The Road to Meikle Seggie' was about reconnecting the contemporary arts with the environment and with the culture layered through it, which was already the product of generations of human life. But Richard Demarco was also seeking to reshape 'the arts' in a wider non-metropolitan and spiritual crucible. 'My instinct tells me to make drawings and paintings of the Road to Meikle Seggie,' he writes, and the drawings made on these journeys are a remarkable legacy in their own right. But walking, seeing and drawing also inspired a significant commentary, as Demarco came to feel that these often ancient routes were simultaneously mythic and ordinary.

I can draw or paint the tangible and observable markers, tracks and trails they leave behind them when they travel in harmony with The Goddess, so my drawings are about what I see in the real world all around me. They are about the magic in all things we recognise as normal. They are not about the paranormal. They are about ordinary roads, and the ordinary things we see on roads – stone walls, farm gates, hedges, telegraph poles, signposts, wayside shrines, trees, grasses, plants, flowers and weeds and how the road moves forward incorporating all of these 'normal' things together with the 'normal' movements of animals and birds, and the wind and the weather they encounter and the movements of clouds and rain storms and shafts of sunlight. They are about ordinary houses and farm buildings, and in the villages and towns they are about paving stones and street corners, drainpipes, gutters, chimney pots, windows, doors, washing hanging out to dry, balconies and all forms of useful street furniture. The road does not concentrate on castles, palaces and cathedrals, or grand and historic buildings. It is governed more by small apparently insignificant details and hidden forces, by underground 'blind' springs and the ever changing movements of shorelines, rivers, and of moonrises and sunsets.

For Richard Demarco the great truth of the myths is that what is exotic and far distant comes to be recognised as what is near at hand, close to home. The marvellous is also the immediate. 'We have failed to learn the truth,' he comments, 'in all the fairy tales we learned on our mother's laps, that no fairy tale object or event is more exotic or more improbable than the stuff and substance of our everyday lives.'

'The Road to Meikle Seggie' reopens our eyes to the enchantment of the world and to 'the mystery infused in all things'. The Road is Scottish and universal but passionately grounded in love of the particular. Here Demarco articulates a rooted creative response to the growing environmental crisis, which led to his notable partnership with the German artist Joseph Beuys. A culture disconnected from the sources of life can only be deathly.

In this conviction Richard Demarco is the heir of fellow Scots, John Ruskin and Patrick Geddes, who sought to reconnect the natural world with human creativity and development. Such insight for Demarco was social and psychological as much as environmental or artistic. During this same period he was working inside The Special Unit at Barlinnie Prison in Glasgow with long term inmates, tapping into his own decade as an art teacher. But this engagement brought the art educator's vision into direct contact with the urban poverty of industrialised Scotland, and some of its bleakest human outcomes. A prisoner's perspective on that creative partnership is set out in Jimmy Boyle's *A Sense of Freedom*.

In the seventies Richard Demarco articulated an agenda for Scottish culture which is visionary and down to earth. It anticipates twenty first century concerns, though Demarco himself would say that the commercialisation and dumbing down of culture has been much worse than anyone could have foreseen. He also points to the remaking of religion as the spiritual dynamic of culture. Together they animate a sense of life in all its

dimensions that can be creative, connected and sustainable. The artist in every person is a daily expression of the divine. But that artist is also the teacher, the labourer, the child at play, the traveller, the technologist, the philosopher, and the gardener.

> The road leads to a space which reassures the human spirit of its spiritual destiny. It is the space I would like to offer anyone who valued or sought freedom. It is the space I should like to give all those who live and work in prisons where physical journeys are unthinkable.

Since the nineteen seventies Scotland has been on the road to an unknown destination. It has been a journey of almost unimaginable change for those who began in earlier decades, while more readily accepted by those who do not remember a stateless, Calvinist country. But it is an extraordinary journey, marked most by changes in everyday things, expectations and attitudes. Coffee, tattoos, wind turbines, hardwood saplings, Festivals of everywhere, smokeless pubs, outdoor cafes, female clergy, MSP's, and of course Enrico Miralles' extraordinary Holyrood Parliament. Are we actually on the 'Road to Meikle Seggie'?

Since 2000 Richard Demarco has been increasingly concerned to conserve his extensive archive with its detailed documentation of unique creative endeavours. It is also important to tap into the Demarco inspiration at its fount, and in this regard the Scottish International Storytelling Festival is delighted in co-operation with Luath Publishing to republish the defining 'Road to Meikle Seggie' essay with accompanying artwork that embodying Demarco's responses then and now. The

drawings are a free flowing instinctual expression of the artist's engagement with his surroundings, a union of hand, eye, mind and heart. They embody Demarco's personal reinterpretation of the Arts and Crafts impulse in immediate contemporary terms. These words and images conjoined, exhibit Richard Demarco in full creative flow, then and now. Together they demonstrate the Demarco vision.

There are other modest fulfilments here as well. In 2013 Richard Demarco was named European Citizen of the Year by the European Parliament, and this republication forms part of 'Seeing Stories' which is supported by the EU Culture Programme, encouraging the recovery of urban and rural landscape narrative as a vital part of our cultural and environmental grounding across Europe. The re-publication is bi-lingual, produced in association with the Italian Cultural Institute in Edinburgh, so reflecting Demarco's own dual inheritance. Finally the Scottish International Storytelling Festival is a twenty five year old venture of the contemporary Scottish Storytelling Centre which is located in Edinburgh's Netherbow, in the heart of the Old Town. What goes round often, thankfully, comes round.

Donald Smith, Director, Scottish International Storytelling Festival

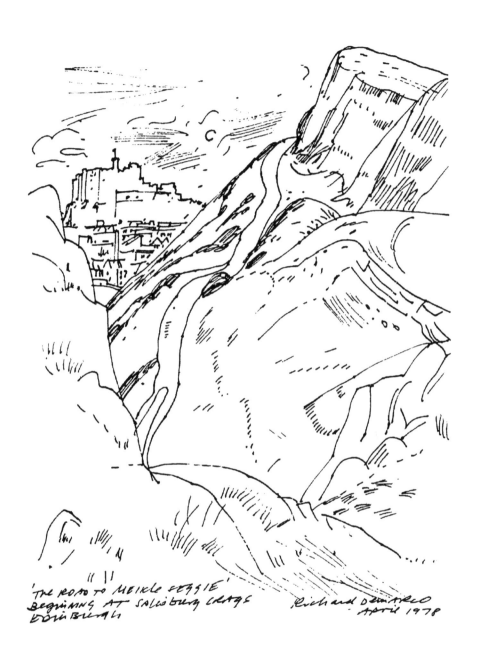

'THE ROAD TO MEIKLE SEGGIE'
BEGINNING AT SALISBURY CRAGS
EDINBURGH

Richard Demarco
April 1978

Dedication

This book is dedicated to my father. Carmino Demarco, who lived briefly as a child in the Fifeshire village of Kelty, near to the Road to Meikle Seggie where it is now disguised as the main motorway between the Forth Bridge and Perth. My father bore a Roman family name, descended as he was from the sons or 'followers' of Marco or Marcus who was probably in some far-off distant time among those Roman legionaries who served in that 'lost legion' which tried in vain to Romanise the Celtic world, which vanished in the Perthshire mountains north of Meikle Seggie. My father's last journey was on the Road to Meikle Seggie. I like to think he made it, knowing it would also lead him to the birthplace of his forebears along the mountain roads which lead from Monte Cassino into the Abruzzi from the town of Atina to the village of Piciniso.

Richard Demarco (April 1978)

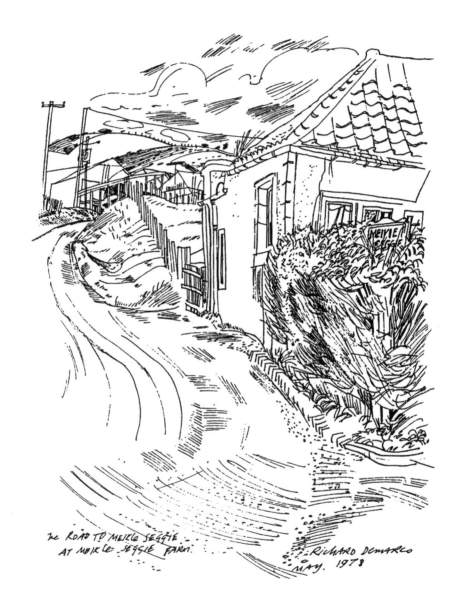

THE ROAD TO MEIKLE SEGGIE
AT MEIKLE SEGGIE FARM.

Richard DeMarco
MAY. 1978

Introduction to the Road to Meikle Seggie (1978)

I am glad to have this opportunity to explain what The Road to Meikle Seggie means to Richard Demarco. Although a highly successful gallery director, he is also an accomplished and prolific artist in his own right. Widely travelled, Demarco has never lost touch with his roots and Scotland's heritage has always been foremost in his mind. His art, although appearing avant-garde, has never changed in style and has always been rooted to his beliefs and foundation; this in itself explains why he has chosen to become a gallery director.

His road is the road that leads nowhere, the route that has no explicit signs. Every one of his works has the unique feeling of a doorway, which enhances the striking feeling of the inside/outside space. The road itself is not about a ten-mile stretch, but the journey of equivalent roads which travel overseas as well as within the home counties. Town planners should take note of this book and exhibition, as they give the viewer an immense insight into the artist's view of landscape space.

There is no twentieth century refinement on Demarco's road; the dramatic feel that has been captured with precise line and wash is packed with vibrant shapes that contain signs, the fine lines of ploughed fields, changing skies, rolling hills, roads that are lined with hedges, and telegraph poles that shoot upright. All these enhance the depth of Demarco's road. The road gives the viewer the immense feeling of space and also the relative sense of place that Demarco has found.

Through this exhibition and book, I would hope that

the viewer will be one step closer to finding that the Road to Meikle Seggie is merely a metaphor for his very own version of 'The Road' that all human beings are obliged to take then living their lives on a creative level of experience.

Thomas Wilson, Director, *The Open Eye Gallery*

From Diary Notes
7th April 1978
Richard Demarco

The Road to Meikle Seggie

Doors that open on the countryside seem
to confer freedom behind the world's back
Ramon Gomez de la Serna

The Road To Meikle Seggie

Five years have passed to the very day since I first wrote about the Road to Meikle Seggie on 7 April 1973. Much has happened to the world of art since then and to the Demarco Gallery, and to the Road. All have been tested by the negative forces at work in the Seventies which have offered so many false promises based on a view of our world without spiritual dimensions.

Discovering the Road was like opening a door beyond which lay the reality of my dreams of a world beyond the confines of the 20th Century. It promised a landscape I would wish to define with pen and ink and watercolour. Each bend and corner would be like another door opening up gradually more and more aspects of the landscape I had known in my childhood when every door and every road was an invitation to a mysterious space, forever desirable and forever new. It was the sacred threshold through which I had to pass which would reveal the space in which I would seek freedom from all restricting linear concepts of time.

The road served as inspiration in April 1973 as it does now in 1978 for an exhibition of paintings and drawings I feel obliged to make in homage to the Earth Spirit, the Celtic Goddess, and her consort in the intriguing form of the Celtic deity, Lugh, the personification if the artist/craftsman and guardian of the road.

The road leads to a space which reassures the human spirit of its spiritual destiny. It is the space I would like to give anyone who valued or sought freedom. It is the space I should like to offer to all those who live and work

in prisons where physical journeys are unthinkable. That is why I wish to see the Road to Meikle Seggie being used by the officers and inmates of the Special Unit, HM Prison, Barlinnie. I know it represents the Scotland which Jimmy Boyle never experienced in his Gorbals childhood, and the space he longs to inhabit during this springtime. Jimmy Boyle, like all long-term prisoners, longs to embrace what those who are free would regard as the normality of the visual world.

Nowadays we find it difficult to see the mystery infused in all things in the normal physical world, so we seek out the paranormal. Having difficultly creating meaningful dialogues or making close contact with our fellow human beings, particularly those who represent a pre-seventies outlook, we become fascinated by the false dreams of 'close encounters' with imaginary extra-terrestrial beings who must inevitably prove to be of no more interest to us than our closes neighbour, and certainly infinitely less mysterious than our grandparents.

We have failed to learn the truth in all the fairy tales we learned on our mothers' laps, that no fairy tale object or event is more exotic or more improbable than the stuff and substance of our everyday lives. We have become so impressed by our ability to manipulate the natural forces which govern life and death, and the cycles of growth and decay which properly limit our ability to deal as human beings with reality, that we have begun to prefer the space and objects controlled by man to the energies of Mother Nature. In fact, we have forgotten how to seek out and court the Earth goddess, She who is

our Mother, from whose womb we have come, and into whose care we have been placed.

The truly creative soul naturally seeks out the Goddess, knowing She represents psyche, the very 'breath' of artistic inspiration. She is never easy to find. She always presents a testing situation even to her hand-maidens, and certainly to Her courtiers. What we call the artist must of necessity be an explorer of the paths and tracks which lead to these sacred spaces where the Goddess allows Herself and Her power to be revealed, where She can be honoured and respected. The artist must be forever on guard, forever prepared to leave any secure and safe space of living and working in order to search for Her.

The contemporary art world has for too long restricted the artist to work far from the paths leading to the Goddess. The ways of the Goddess are always irrational and sometimes perverse. If you seek Her out with logical and scientific methods and attitudes She will remain hidden. The paths to Her are never straight and never well-signposted. She demands much from anyone who would seek her out. She can be found only by the exercise of patience, humility and perseverance. She gives herself to what we call saints and artists and those fortunate mortals who are in the state of being in love, and yet she cannot be seen by any artists who would dare to define themselves as such. To find Her approachable the artist must be prepared to give up everything on the journey towards Her including any idea of becoming a success-ful artist. In speaking to Her the saints would never

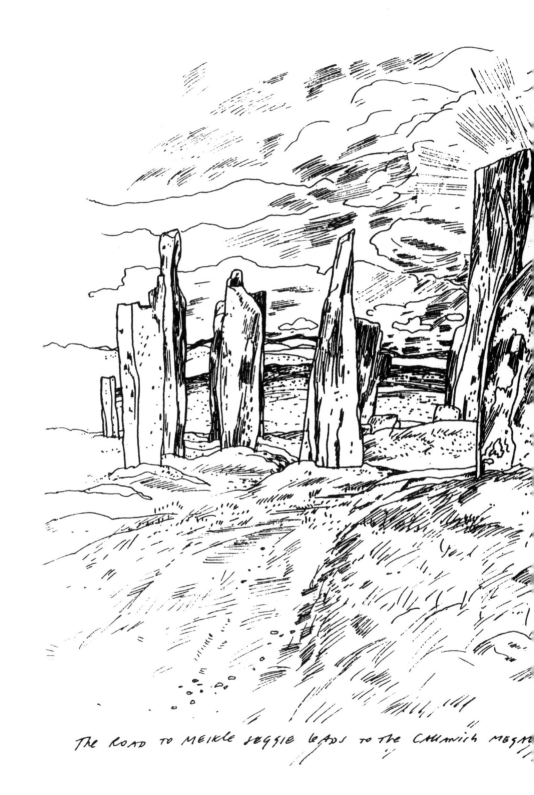

THE ROAD TO MEIKLE SEGGIE LEADS TO THE CALLANISH MEGA...

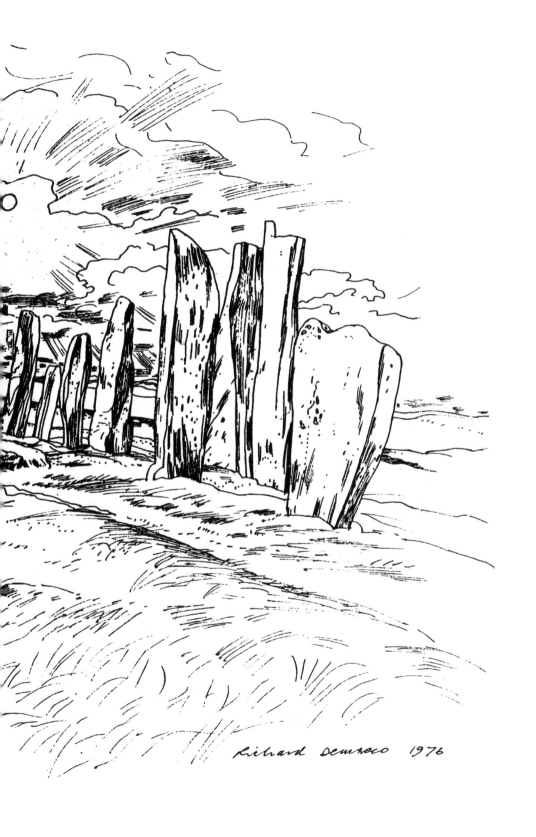

Richard Demarco 1976

imagine, even for a moment, they had attained the state of sanctity, and yet that is one of their prime duties, as exemplified by the lives of St Francis or St Columba.

She is friendly to all lovers, as long as they would not dare to define the state of being in love as being anything else than one of her bounteous gifts. When we are in the

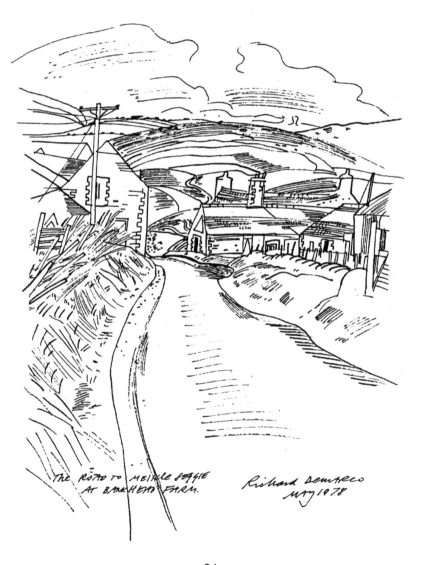

The Road to Meikle Seggie at Barkhead Farm.

Richard Demarco
May 1978

state if being in love we see Her revealed in all Her beauty. All the world is beautiful to lovers. I now realise as a painter of water-colours I have never had any other form of subject-matter than 'The Journey to The Goddess'. The term 'landscape' or 'townscape' cannot define my drawings. I prefer to consider them as portraiture. They are all portraits of the various guises of the Goddess.

I have always been fascinated by the tracks left behind by those explorers who have sought Her out before me – laying the trails for me to follow. I know these trails have begun to be obliterated by the false paths Western European man has recently preferred to build in the form of motorways and jet-plane trails, where the space of the journey itself becomes of secondary importance to the point of arrival which inevitably becomes seen as a different place from the point of departure.

The journeying of Ulysses and the Argonauts, and Arthur and his Knights tell us the vital and almost inconceivable truth that the most far-distant and difficult place we can imagine journeying towards, that place which is the most foreign and the most exotic, is indeed the point of our departure, inevitably the place we recognise as our hearth and home. The supreme reason and impulse of any journeying is inevitably for us to see, perhaps for the first time, the <u>extra</u>ordinary aspects of life which we had begun to call <u>ordinary</u> and take for granted. The land we must traverse is full of the markers and guide posts left behind by those who recognised this truth and who travelled before us. When we travel at one with the Goddess we build these markers

strong enough to last through countless generations of travellers who we know must follow after us. I worry about the markers we are leaving behind us in the name of the Seventies. Ideally these markers should take the form of places of pilgrimage in honour of the Goddess in the guise of Queen Maev, Aphrodite, or Calypso, St Bridget, or indeed Mary and Virgin, Mother of God. They lie on the trails followed by medieval pilgrims, on the roads to the cathedrals of Our Lady of Chartres and Paris, as well as the parish churches of countless villages high in the mountains of Italy and France. The markers take the form of Holy Wells, and springs and the ceremonies which still honour their origins within the womb of the Goddess.

They can be traced along shorelines and across the seas, and the water of lakes and rivers, where Celtic saints and medieval scholars and troubadours travelled. Sometimes they are revealed as wayside shrines to Our Lady and as Breton Calvaires, as well as ancient village graveyards, and certainly as village squares and streets which lead past the medieval doorways of Mother Church, into the dark womb-like church interiors where we seek the love and protection of Our Holy Mother. The markers can be recognised without difficulty as prehistoric standing stones, and circles, dolmens and the ley-lines which enable us to see all megalithic structures as part of a vast complex of marker points of high energy all over the British landscape, whose character is essentially feminine in shape.

I know I have always been conscious of the Scottish landscape being composed of sensual female forms – the Celts defined it so. Why else should they refer to the curvaceous breast-like shape of high hills and mountains as, for example, the Paps of Fife and the Paps of Jura. The oldest marks made by men always respect Her presence, first of all as footpaths and animal tracks and drovers' roads, and by hedges and dry-stane dykes. In the Celtic world the most ancient roads show clearly the routes taken by the Celtic god Lugh, the archetypal artist, the Shining One of the High Place who is honoured by the rituals of Lammas-tide. Lugh represents the sensitive and proper human intrusion into the form of Mother Nature, the creative dialogue between mankind and the universe.

All the marks Lugh leaves upon the surface of Her physical being are loving and respectful. She would have them in no other form. Lugh is the Celtic equivalent of the Roman god Mercury. He is the protector of the Way. He combines both male and female sensibilities at the points of contact which he makes in honouring Her. All true artists whether man or woman, continue the role of Lugus and extend His work of taking responsibility of literally taking action for a human intrusion full of loving care for the ways of Nature. Without the help of the spirit of Lugh all man-made actions and activities will be seen by the Goddess as an attack. On June 1st 1972 I made this Diary note:

> I take special delight in looking down a narrow country
> road which wends its way across the essentially feminine

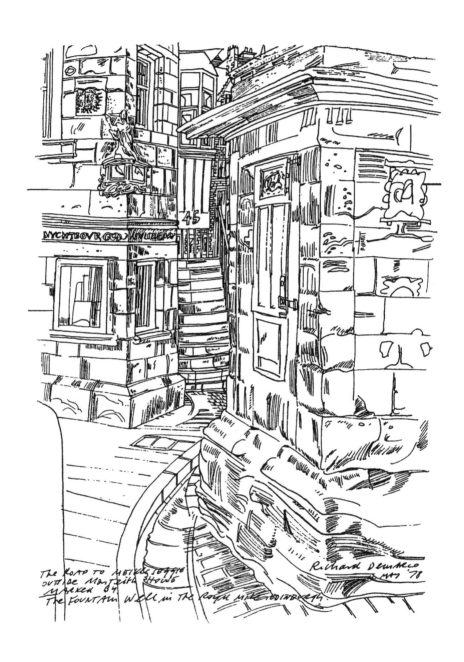

The ROAD TO METSES SQUARE
OUTSIDE Monteith HOUSE
MARKED 84
The FOUNTAIN WELL in the ROYAL MILE EDINBURGH

Richard DEMARCO
MAY '78

forms of rolling Scottish landscape, and to see it, with a
final movement penetrate a distant hill-side. I see it as a
man-made line, drawn in nature surely and unself-
consciously. I see it sharpened, and its movement
quickened by wooden telegraph poles, gates and fences
and dry-stane dykes; and softened by hedges and woods
and banks of wild flowers and gorse bushes growing in
long grass. Before I draw it I claim it as land art. It is the
equivalent in landscape of the small and secret spaces
I find in townscape.

I first found the Goddess in small-scale townscape
spaces in the form of Edinburgh's Closes and Wynds
which lead away from the public city spaces where
visitors and tourists congregate. Only those in love with
Edinburgh would know how to seek out these intimate
spaces. Edinburgh is not gracious with her favours to
strangers who will not pay long and careful attention to
the subtle manifestations of her beauty. It was the
inviting, mysterious, feminine forms of Edinburgh's
Royal Mile Closes which inspired me to take the first
faltering hesitant steps of the 7,500 mile long journey
which has come to be called 'Edinburgh's Arts'.

In 1972 it began as an experimental summer school with
its centre of energy located at the Demarco Gallery's
exhibition space at 8 Melville Crescent in Edinburgh's
18th Century New Town. The programme included
tentative daily exploration of the City and the surrounding
countryside. Edinburgh Arts gradually altered to become
essentially a journey exploring the origins of the Celtic
and prehistoric cultures of Western Europe in relation
to the work of contemporary artists who question the

outworn renaissance concepts of art. By 1975 it extended well beyond the present-day natural boundaries of Scotland and even beyond the British Isles, to explore the lines of communication linking Scotland with not only England, but Italy, Yugoslavia and Malta as well. By 1976 and 1977 it extended itself naturally and inevitably to Ireland, Ulster, to Wales and France.

The physical reality of the Road to Meikle Seggie was first introduced into the Edinburgh Arts Journey in 1973. The Road was a metaphor for the need to journey in a physical way, to walk literally in the footsteps of the cattle drovers who had given it such a pleasing form.

The Road to Meikle Seggie Begins
in Edinburgh

In 1974 the preliminary approach to the world of Meikle Seggie was made around the sacred hill of King Arthur and his Court – King Arthur's seat, 'The Magic Mountain'. In 1975 as the Demarco Gallery had moved to the old medieval city of Edinburgh, the journey actually began at the Gallery's front door, at that part of the Old town known as the Royal Mile, and that part of the Mile where the High Street joins what is called Canongate, at that precise section where the City Gate stood marking 'The World's End', separating the City and its Royal Palace on the Castle Hill from the place of sanctuary of the Canons of the Abbey of Holyrood built around the Royal Palace of the Holy Rude, or the Holy Cross.

The Meikle Seggie Road will only be found by those prepared to made proper use of all the signs and symbols which lie outside to the front door of the Gallery, and particular attention should be paid to the existence of an ancient well, almost the first significant thing to be seen outside the Gallery's entrance. It is a relic of the 17th Century water systems which pumped water all the way from the Pentland Hills over a distance of five miles right into the medieval heart of the City, from what were called the Comiston Springs, named the hare, the owl, the tod and the lapwing, into five wells on the Royal Mile. Thus the Gallery's front door can be marked one of these, known as the Fountain Well.

My drawings are in homage to the mystery of that well in its present form, and to the energy it represents. A few

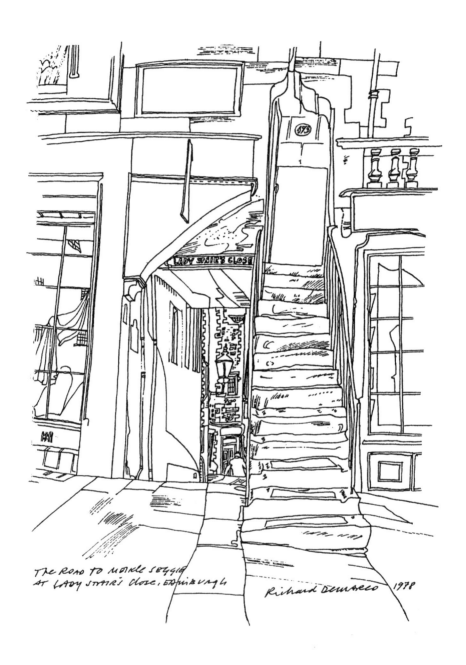

THE ROAD TO MEIKLE SEGGIE
AT LADY STAIR'S CLOSE, EDINBURGH Richard Demarco 1978

yards further down the slope of the Royal Mile is situated John Knox's house, a notable piece of Edinburgh's medieval architecture with a good piece of advice inscribed into its walls for all travellers towards Meikle Seggie – 'Love God Above All and Your Neighbour as Yourself'.

The Royal Mile is intersected by St Mary's Street just beyond the World's End Close, and at this point you have the first sign of that 'Mary' who was honoured before the Virgin Mary. When we are 'making merrie' in the sense of 'merrie Old England' we are honouring the pagan goddess who came to be known as Maid Marian. Edinburgh's students caused trouble when they too noisily honoured her in the late Middle Ages in and around this part of the Royal Mile.

Further down the narrow, dark, cavernous, winding street, past the townhouses of some of Scotland's most important noble families; the Morays, Mortons, Monteiths, Aitchesons and Huntleys; right outside the ancient Tolbooth, there is the Canongate Church, a 17th Century structure much influenced by Dutch architecture. Look closely at the highest point of its dignified simple façade and observe the symbol of the Abbey of the Holy Rude. It is in the form of a stag's head with a cross between its antlers. It is there to remind us that the Palace of Holyrood was built after the Abbey of the Holy Rude was built by King David, the son of St Margaret, in thanksgiving for the Divine Intervention which saved his life from a fierce stag when he was hunting. He was about to be gored when, between the antlers of the stag,

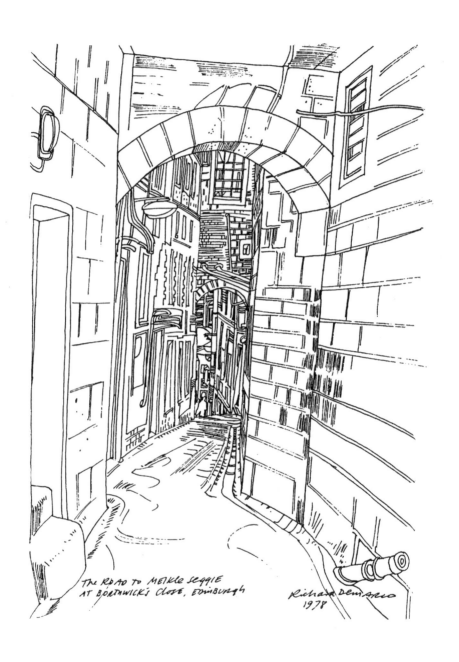

The road to Meikle Seggie
at Borthwick's Close, Edinburgh

Richard Demarco
1978

appeared a bright, shining cross. It is comforting, in this age of town-planners, environmentalists and builders of New Towns, that Edinburgh owes its origins to such a miraculous event, an act of faith rather than to any rational decision.

The symbol of the Holy Rude or Rood is expressed again on the main gates of the Palace just beside the sacred symbol of the White Unicorn which bears the Saltire Flag of Scotland in the form of a wall decoration in the honour of 'Jacobus Rex' – James v of Scotland, the father of Mary Queen of Scots. Mary's presence is impregnated in the French, chateau-like turrets of the old Palace. The palace forecourt is overshadowed by the dramatic cliff face of the Salisbury Crags.

Walk to the site of the ancient Well of the Holy Rude, known also as St Margaret's Well, dedicated to St Anthony of Padua, at the very base of Salisbury Crags and you will find the beginnings of what is known as The Radical Road – a road which follows the line of the red volcanic stone cliff heading literally skywards. The Royal Park of Holyrood is best explored following the three sacred lochs which help give the impression that indeed it is a Scottish Highland landscape, somehow displaced, and dramatically and unexpectedly set in the very centre of the City. The first loch you see is St Margaret's Loch. Above its dark waters on a precipitous outcrop of volcanic rock stand the ruins of the Chapel of the Knights of St. John of Malta, and a reminder to all Edinburgh Arts participants that the road to Meikle Seggie must encompass the great Maltese Megalithic

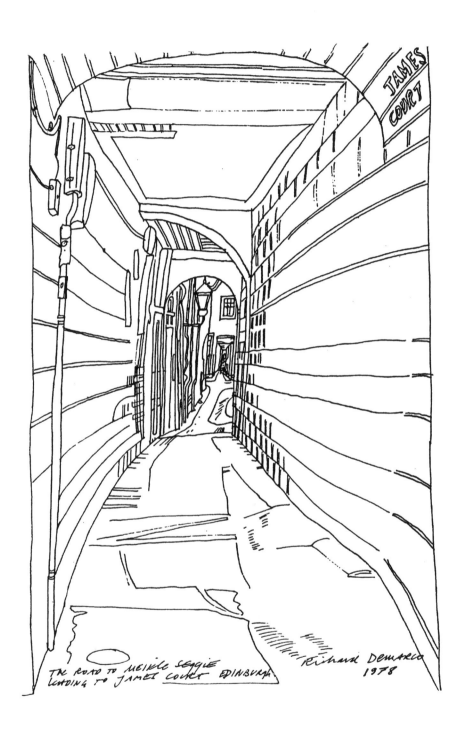

THE ROAD TO MEIKLE SEGGIE
LEADING TO JAMES COURT EDINBURGH

Richard Demarco
1978

46

lunar observatory of Hagar Qim, and Mjnadjra. Beside the Chapel an enormous boulder marked the site of St Anthony's Well. What is the connection between St Anthony of Padua, patron saint of lost objects, and the Crusaders?

Following the upper road which encircles Arthur's Hill you find St Margaret's Loch, at a height of 500 feet above the Firth of Forth. There you could imagine on a dark moonlit night the sight of Excalibur, held above the deep waters which provide a dramatic foreground to the upper reaches of the Magic Mountain as they form themselves into the shape of a recumbent lion. Arthur's Seat is thus revealed to take the shape of the legendary Royal Lion of Scotland, but sometimes at sunset it looks more like an Egyptian Sphinx. Following the lines of the prehistoric terracing you climb to the summit. From this high and sacred vantage point all of the Lothians landscapes are revealed as the 'Land of Lyonesse', down to the South West to the Lammermuir and Moorfoot Hills, and to the Pentland Hills which begin within the City's boundaries, half and high again as Arthur's Seat 822 feet summit. The islands of the Firth of Forth beckon to the West and beyond them to the sacred Paps of Fifeshire's Kingdom. Was it between these Fifeshire Paps that Macbeth encountered the three witches?

You can see the Cairnpapple Hill near the ancient Royal Burgh of Linlithgow, marking the site of Cairnpapple Henge, the prehistoric telecommunications centre of the Lothians – a direct link with Stonehenge to the South West, and the Ring of Brodgar to the far Orcadian

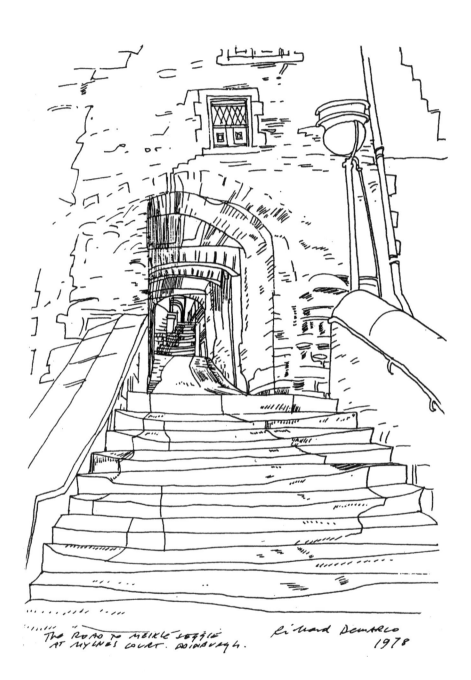

THE "ROAD TO MEIKLE LOGGIE
AT MYLNES COURT. EDINBURGH.

Richard DeMarco
1978

northlands. Beyond the distant distinctive cantilever structure of the Forth Railway Bridge you can see the Hills of Fife. The sun will be setting above them in midsummer almost at the point where the road to Meikle Seggie begins thirty four miles distant.

To reach Meikle Seggie you must walk up the Radical Road back into the Canongate. Investigate all the Royal Mile Closes and Wynds, particularly Fleshmarket and Advocates' Closes, walk towards the battlements of Edinburgh Castle, to the Chapel of St Margaret, then down the Castle Hill towards Edinburgh's other hills, particularly the Calton Hill with its Observatory, and check out the routes which lead towards Craigmillar Castle, past Duddingston Village and its Romanesque church and Duddingston Loch, on the Western slopes of Arthur's Seat, which offers a perfect sanctuary to hosts of migrating birds.

Search out also the most northerly point of the Great Pilgrimage Route to Compostella, the 15th Century chapel of the Earls of Rosslyn. It is the last flowering of the Medieval stone masons' craft. Seek out beside the High Altar 'The Apprentice Pillar'. It has, unlike all the other pillars supporting the nave, the spiral energy of a tornado. Explore the vast moorland spaces between the Moorfoot and Pentland Hills around Howgate Village; at Crichton Castle note the 16th Century Italianate court-yard built by the Earl of Bothwell. Then move towards the twelve mile long coastline of Edinburgh from Portobello and Leith towards Granton and Cramond, where the Romans sent their supply ships to build the

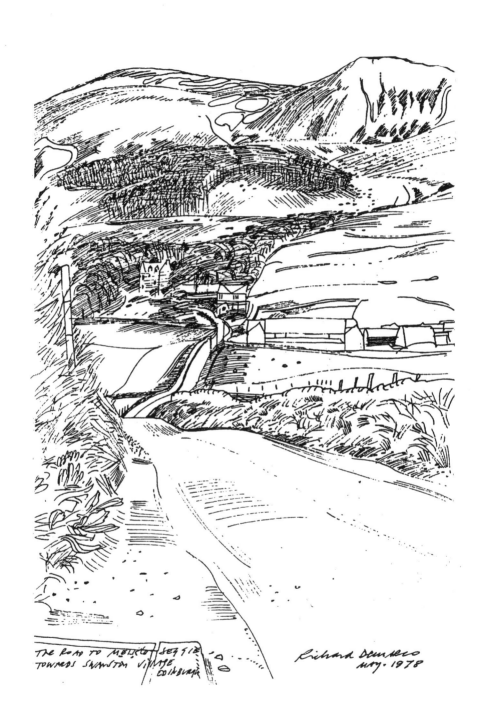

THE ROAD TO MELISTER SEPTIE
TOWARDS SWANSTON VILLAGE
EDINBURGH

Richard Demarco
MAY. 1978

50

Antonine Wall. Walk along the beaches strewn with white seashells which mark the north-eastern boundary of the Rosebery Estates and consider why Miss Jean Brodie spent the happiest hours of her prime on this coast which leads to South Queensferry. Looking from the windows of the Hawes Inn, from which Robert Louis Stevenson was inspired to write *Kidnapped*, you will observe the gigantic cantilever forms of the old Forth Bridge, the greatest piece of monumental Victorian iron-work sculpture in Europe.

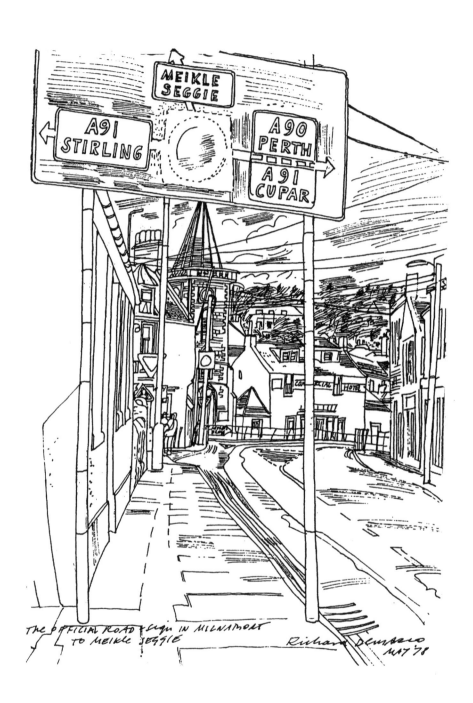

THE OFFICIAL ROAD sign in MILNATHORT
TO MEIKLE SEGGIE

Richard Demarco
MAY '78

The Road to Meikle Seggie Continues
Through the Kingdom of Fife

By way of South Queensferry's High Street and its medieval harbour walls, cross the River Forth by the new road bridge which can look curiously like San Francisco's Golden Gate and investigate the Fifeshire coastline around North Queensferry, where the two Forth Bridges are seen to best advantage. Explore the coastline as far as Dalgety Bay (where you will find, on a rocky beach, the 15th Century remains of St Brigit's chapel) until you find Aberdour. Do not ignore the complex of its medieval castle, chapel and dovecot, or its ancient harbour walls. From there you will see the island of Incholm (St Colm's Inch), the Scottish East Coast version of St Columba's Island of Iona, complete with an Abbey and Celtic chapel.

You will be able to cross the ¾ mile channel of deep water, Mortimer's Deep, which separates the island from the Aberdour beach if you become friendly with the Aberdour folk who are at present fighting for the survival of their environment on this stretch of idyllic coastline, now tragically threatened by the ever-burgeoning world of Scottish North Sea Oil developments. It could be that between the ¾ mile long Incholm Island and the wooded headland known as Hound Point there will be built a £400,000,000 petro-chemical plant in the name of a 1970s concept of progress, and total commitment to a form of non-renewable energy.

Meikle Seggie lies to the North West of Aberdour. It can be reached by following the motorway, which is heading

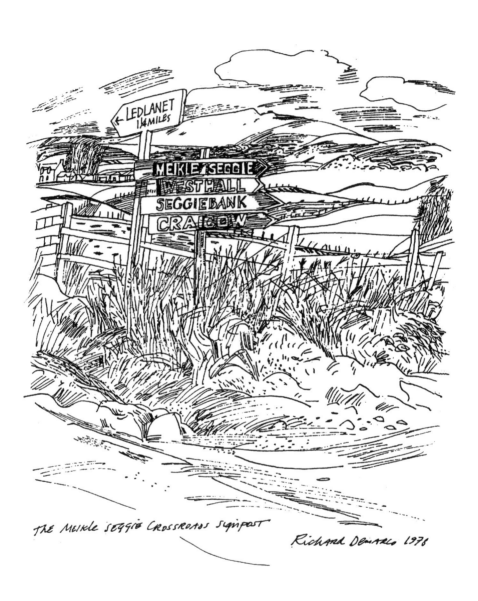

THE Meikle Seggie Crossroads Signpost

Richard Demarco 1978

northwards to Perth as far ass the turn-off to Kinross and Milnathort. Be extra attentive to the road sign indicating the approach to the Milnathort crossroads. If you are fortunate enough to find the road to Meikle Seggie do not be too disappointed that five years after I first travelled its ten-mile length many of the symbols have been changed in the name of the same spirit of progress which threatens Inchcolm. Much of the road has been widened and straightened. The oldest signs have been replaced, including the most magical of all, that which was the rusting metal post surmounted by an 18-inch diameter metal circle.

Thankfully, however, during these years the Road has gradually revealed to me more of its mysteries. I have discovered the site of what was called The Moneyready Well, half a mile West of Tillywhally, on the north side of the road. Was this an old wishing well? I was also delighted to discover, three years ago, the lintel above a doorway in the courtyard of Auchtenny Farm with an inscription decorated with a heart form, marking the love of 'IA for BG' dated 1702. The farm is still in the hands of the family which built it. They will tell you that the lintel was put into place just thirteen years before 'IA' was killed in the first Jacobite Rebellion, fighting for the Old Pretender.

The road will also lead you, on the Dunning to Auchterarder road, to a roadsite monument which commemorates the sad fate of Maggie Watt, the Witch of Dunning. A small stone cross surmounts a twelve feet high cairn made up of roughly hewn boulders and stones. On two of

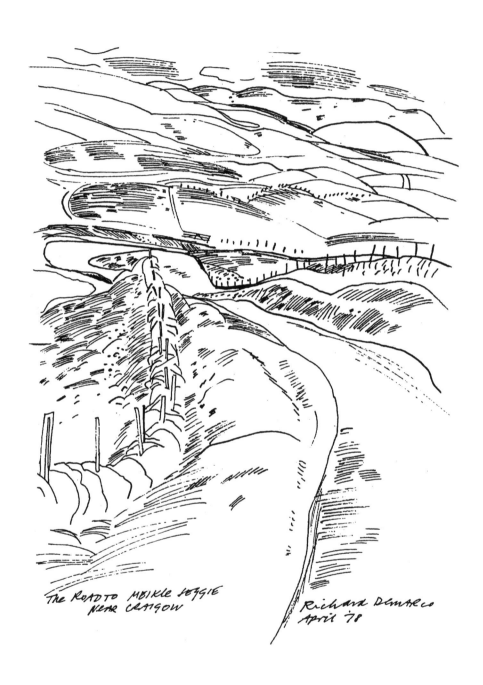

THE ROAD TO MEIKLE SEGGIE
NEAR CRAIGOW

Richard DeMarco
April '78

these stones there is inscribed in whitewash the shock-
ing fact that 'Maggie Wall was burnt here as a witch,
1637'. Here is proof positive that the ways of the
Goddess could be totally misunderstood and feared for
the wrong reasons. What, I wonder, did Maggie do to be
so treated? Did she dare to reawaken the spirit of the
Dragon of Dunning? There is also a strange standing
stone on the top of a hillock a few yards from the left
hand side of the road just after it passes the road sign for
Dunning and the Path of Condie. The stone has had a
deep incision made into its flat surface on the side
which faces westwards. It is in the form of a cross. Was
this action part of the same force which feared whatever
Maggie was personifying – the power of all pagan
goddesses – an anathema to the Presbyterian souls of
the late 17th Century who failed to understand the
Christian religion as merely a new form of making
manifest the presence of The Goddess. But when will
the old official sign in the middle of Milnathort be
replaced by a new one? In that event, you can be certain
it will not carry the name of Meikle Seggie.

The Edinburgh Arts 1978 Journey is 7,500 miles in
length. It will of necessity incorporate the Road to
Meikle Seggie. It will begin and end at the sacred hill of
Arthur's Seat and at The Demarco Gallery. It will extend
as far south as Island of Malta and the prehistoric
temples of Hagar Qim, the Malteste equivalent of the
Orcadian Ring of Brodgar. It will have taken into account
our modern worlds, and the signs, symbols and artefacts
representing past layers of time; the Renaissance, the
Middle Ages, the Classical World of Rome and Greece,

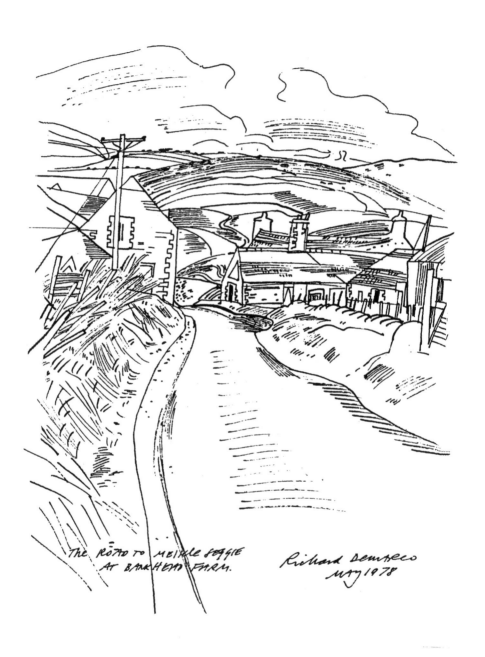

THE ROAD TO MEIKLE PEQGIE AT BANKHEAD FARM.

Richard Demarco
May 1978

and the world beyond time –the world in which dwell King Arthur, Gawain, the Green Man in Culross Abbey, Thomas the Rhymer at Earlston, Merlin, Ulysses, Calypso, St Serf and Queen Maev; that time and space which all artists know well when they use the full force of the poetic imagination, the immeasurable temple of our day-dreams and the longings of the human heart.

My instinct tells me to make drawings and paintings of the Road to Meikle Seggie, not just along its ten-mile length, but when it manifests itself through the tales of the Arthurian Knights and the Argonauts, and the present-day adventurers they personify – the painters and sculptors, who work with the inspiration of Lugh.

I can draw or paint the tangible an observable markers, tracks and trails they leave behind them when they travel in harmony with The Goddess, so my drawings and paintings are about what I see in the real world all round me. They are about the magic in all things we recognise as normal. They are not about the paranormal. They are about ordinary roads, and the ordinary things we see on roads – stone walls, farm gates, hedges, telegraph poles, sign-posts, wayside shrines, trees, grasses, plants, flowers and weeds and how the road moves forward incorporating all of these 'normal' things together with the 'normal' movements of animals and birds, and the wind and weather they encounter and the movements of clouds and rain storms and shafts of sunlight. They are about ordinary houses and farm buildings, and in the villages and towns they are about paving stones and street corners, drainpipes, gutters, chimney pots, windows,

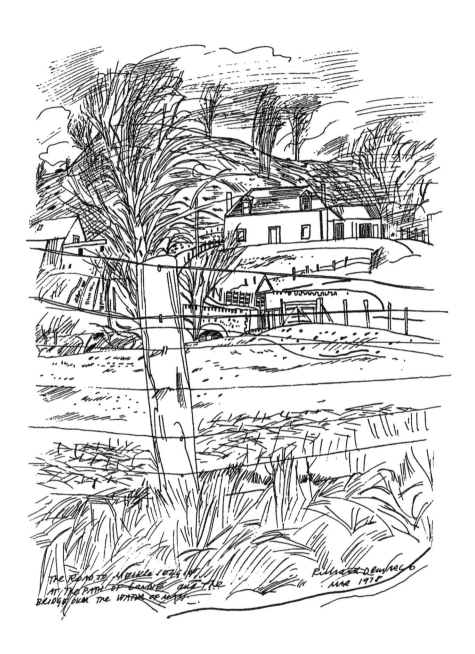

THE ROAD TO MEIKLE STRATH
AT THE PATH OF GONNE AND THE
BRIDGE OVER THE WATER OF MAW.

Richard Demarco
MAR 1978

doors, washing hanging out to dry, balconies, and all forms of useful street furniture. The road does not concentrate on castles, palaces and cathedrals, or grand and historic buildings. It is governed more by small apparently insignificant details and hidden forces, by underground 'blind' springs and the ever changing movements of shorelines, rivers, and of moonrises and sunsets.

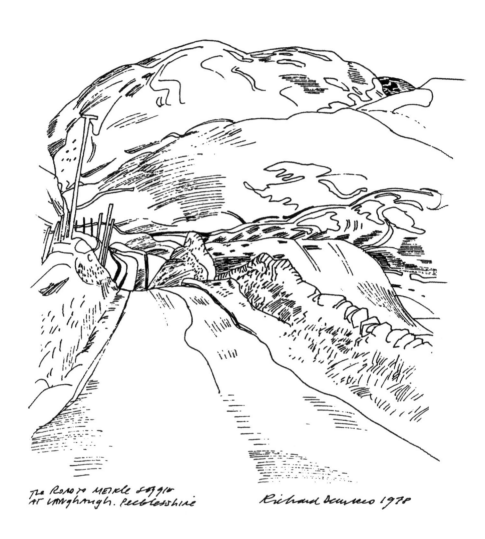

The ROAD TO MEIKLE SAY GIT
AT LANGHAUGH. PEEBLESSHIRE Richard Demarco 1978

The Road to Meikle Seggie within the Edinburgh Arts Journey Investigating the Cultural Origins of Europe

I recognise the road as far away as the Maltese Islands by place names such as Hagar Qim, Mdina, Rabat, Xlendi and Mgabba, and by some which are in Italy, at Alberobello, Martina-Franca, Atina, Varese and Picinisco, and in France at Carnac, Brignognan, Vence, Roscoff and in Yugoslavia at Motovun, Mostar, Zagreb and Sarajevo. The Scottish, Welsh Irish and English place names are virtually unknown to those who plan journeys with the help of tourist guide books. These names sometimes define villages and towns such as Cerne Abbas, Echt, Tarbert, Zennor, or mountains, hills and hillocks at Knocknarea, Robin Hood's Stride, Kes Tor, and Goat Fell on Arran, or prehistoric temples, burial mounds and dolmens at Sun Honey, Cairnpapple, Castle Rigg, Pentre Ifan, Bryn Celli Ddu, Knowth, Giurdignano, Barumini, Nuoro and Scor Hill; or churches and chapels at Roslin, Downside, The Trinity Apse Brechin, Torphichen and the Temple of Charlemagne at Aachen; or gardens at Edzell, Brodick, Chatsworth and Haddon, Eagle's Nest and T'a Torri; or sacred pools and wells at Youlgreave, Les Trois Fontaines, La Fontaine du Peyrat Vence, Fontaine aux Colombes Vence and La Fontaine de Puyrabier, Gencay. Alleyways, lanes, closes, wynds, and all small scale, man-made townscape spaces are part of it in the form of Borthwick's Close, Castle Wynd in Edinburgh, and Triq Sant Orsla in Senglea, Rio Santa Fosca in Venice and Cardinal's Alley in London. All come easily to my mind as I write and I long to allow

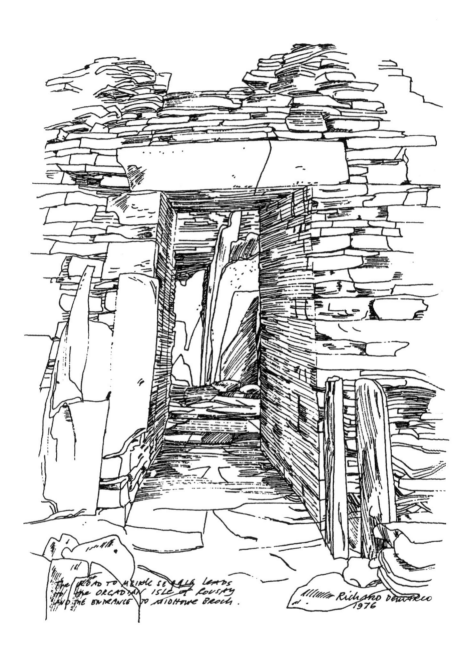

THE ROAD TO MIDHOWE SE ARLE LEADS
TO THE ORCADIAN ISLE OF ROUSAY
AND THE ENTRANCE TO MIDHOWE BROCH.

Richard DeMarco
1976

myself the pleasure of penetrating their winding, ever-mysterious confines.

These names mark not any one but all of the six Edinburgh Arts Journeys which have taken place annually since 1972. They sharpen my memories of remote islands when I list such names as Gavrinnis, Torcello, Burano, San Francesco del Deserto, Innish-murray, Arran, Inchcolm, Inch Tavannach, Garvalloch, Er Lennic, Devenish and Boa, or one of those points where the spirit and authority of St Michael was sent to transform the indestructible power of the Goddess into a Christian context at St Michael's Mount, Mont St Michel, Ilot St Michel, St Michel des Brasparts, Monte San Michele, St Michael's Kirk, Glastonbury Tor and Barrow Mump.

And then there are the names of saints in relation to those places which they inhabited in order to establish their dialogues with the Goddess – Melangell, Govan, Brigit, Columba, Kessog, Pol de Leon, Catherine, Anthony of Padua, Margaret, Francis, Just and Julian.

The Road to Meikle Seggie exists for me as a physical reality, but it works more importantly as a metaphor for all the roads which lie beyond it in our imagination. It also represents that land or space I should dearly like to see honoured and protected and extended in our own times, that particularly beautiful man-made landscape or townscape whether it be Giulano Goris' Fattoria Di Celli inTuscany, Somerset, or the Villa Guoni-Mavarelli in Puglia, Cumbria, Sardinia, Brittany, Argyll, Pembroke-shire, Venice, Salisbury, St Paul de Vence or the Trossachs.

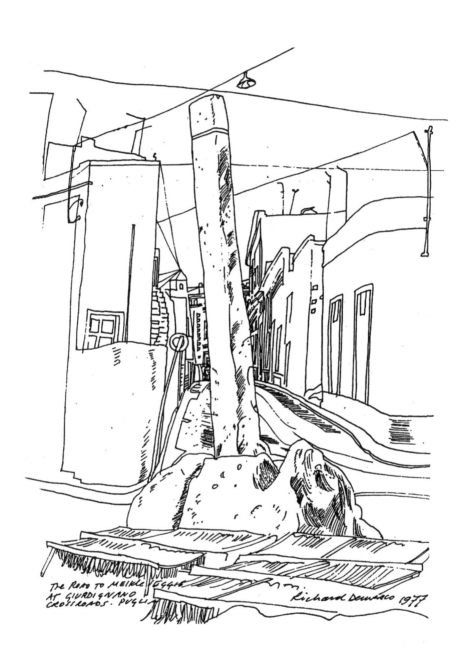

The Road to Meikle Loggie
at Giurdignano
Crossroads. Puglia

Richard Demarco 1977

All are beyond the plans of any one generation of architects. All are about generations of farmers, fishermen and craftsmen, knowing instinctively how to use local materials to best advantage. Not one was built as an environment for tourists. It seems that architects and town planners are no longer allowed to build such places. Our over-rational building regulations will not allow for the degree of irrationality required for any decent building to be built with the builders taking full responsibility for every stone as it is placed upon another.

Only when we learn again to honour the Goddess will the lessons of the Road to Meikle Seggie be taken into full account in all our future buildings of environments, and in the way we will probably make the things we need for our journey through life. Only when we know how to take full responsibility for, and to love, all man-made things will, we make them pleasing in our own eyes. They accompany us on our journey through life. They must not confuse or hinder us. They must be so constructed that we could pass them on, no matter how well worn, to those who must follow our trails, to those who could use them possibly as markers or maps or instruments, tools and even talismans. This rule applies to all things we make, even the most humble chair, or table, wheelbarrow, cart or walking-stick, and the most basic gear and tackle – even our working clothes and all our writings, drawings and paintings. Then there are the corner windows and doors of our resting places, and in particular that special place where we feel most 'at home'.

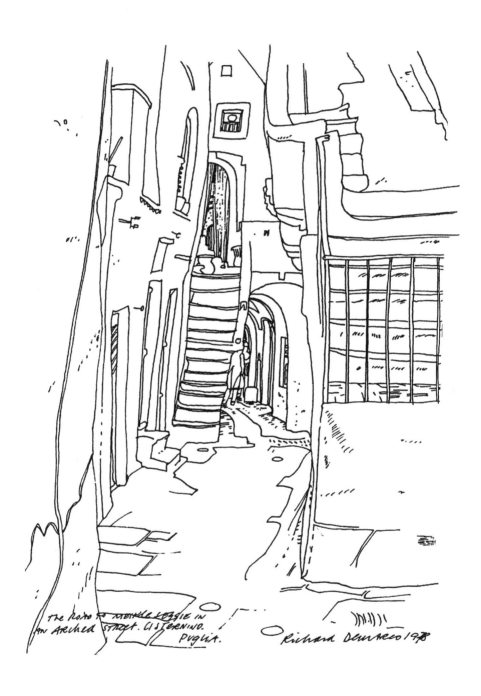

The Roma P. Michele Leggie in an Arched Street. Cisternino. Puglia.

Richard Demarco 1978

This special place is, of course, our own special abode, our very own nest, where we feel most closely in touch with the complexity of our all times past, not only in our own lives, but also in the lives of our forbears, and more importantly with Mother Earth. This special place must be seen to be what indeed it is – our home, but also the most far distant destination of all our journeys.

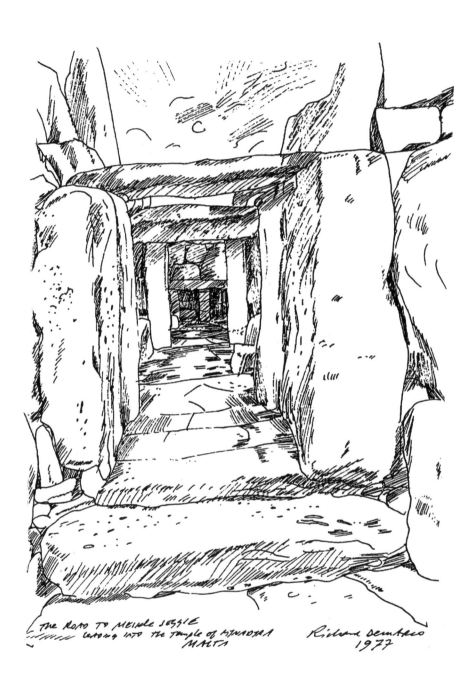

The Road to Mnajdra Seggie
leading into the Temple of Mnajdra
Malta

Richard Demarco
1977

Postscript: The Road to Meikle Seggie, Sunday 7 April 1973

Five years ago I made a full entry in my diary entitled 'The Road to Meikle Seggie'. It was not the first time that I had travelled the road; I had first discovered Meikle Seggie on an autumn evening in 1972, but I could not find the words to describe my experience. The words I did use are inadequate to describe an almost completely visual experience but they help me to keep the visual memory of an unforgettable day in focus.

On this clear day, more bright and sparkling than any I can remember, with the sky in constant movement, in rhythms with the swaying branches of the trees blown by a gusty North wind... you could really see the Road to Meikle Seggie. It was the day when this unique and incomparable man-made, ten-mile-long line became part of the journey that has already begun for everyone involved in 'Edinburgh Arts 73'. Perhaps this road helps define 'Edinburgh Arts' as an expedition into that space and place, that mysterious country beyond time, which only Scottish landscape can represent to all expatriate Scots dreaming of their far-off homeland in that state of reverie, that heightened sense of awareness which has produced some of Scotland's best music and literature.

On such a day when the bright springtime evening light became a prolonged twilight reluctant to leave the Western sky, it seemed natural that, at 8.00p.m., the sun's almost horizontal rays should fall upon the waters of Loch Leven with its island castle so tragically associated with the years of imprisonment of Mary Queen of

Scots. The golden light fell upon the fluttering wings of a great flock of birds forming a large cloud of outsize snowflakes over the bright blue waters of the lake against the steel blue sky. Their cries were less than harsh, yet they resembled seagulls. Every feature of the landscape around the lake could be identified, and even in the far distance the colour and form of the hills and clouds was shown in minute detail. The 17th century mansion of Kinross House, with its surrounding parkland dominated the flat Western shores of the lake. From here it was possible to walk to the water's edge to where the birds were all alighting in animated groups. The drive back to Edinburgh across the Forth Bridge contained two more manifestations of the magic of the day. It was possible to see the mountains of the West around Loch Lomond, blue-black rounded shapes against a thin streak of neon pink sky, supporting the full weight of the ominous grey clouds which towered above, and over the bridge there appeared in the golden light of the south-western sky a clear form in the shape of an enormous bird – a flying dragon with a five-mile wing span with two enormous claws stretches almost as far as its eagle head.

That was the way a perfect day could end – a day that truly began on that road to Meikle Seggie. Like all impossibly beautiful things it had to be searched out like the one true road in any fairy tale. There was fairy tale magic in the air. You had to be sure of your instincts and not to be led off to the easy, more obvious routes which beckon comfortingly to the Sunday motorists. The Meikle Seggie road being like a cart track and if you

are not specially aware you would be bound to drive right on past en route for Ledlanet. This was my first drive in full daylight along the road to Meikle Seggie in preparation for my exhibition of paintings and drawings at the Octagon Gallery in Belfast. The road begins 45 minutes from the Demarco Gallery at Melville Crescent, at that moment you first see the one and only official road sign to Meikle Seggie.

Yet the road to Meikle Seggie does not officially exist. It cannot be found on any ordinary map of Scotland and yet it was possible for me to drive today along a narrow, twisting, climbing ribbon of road leading you way from all well-signposted routes in Kinross-shire through the mysterious hidden valleys of the Ochil Hills which lie as a final barrier preventing the Scottish Lowlanders from seeing the full mystery of the Grampian Mountains beyond the fertile, rolling plains of Perthshire. St Serf, that stalwart defender of the Roman Church, recognised the Ochils as the frontier of that Celtic world which defied his brand of Mediterranean Christianity. If you follow St Serf's footsteps on the motorway northward from the Firth of Forth you could find yourself in the centre of Milnathort. There on the old main road north through the town centre you will observe an official Kinross-shire County road sign indicating that Meikle Seggie lies nor-nor-west whilst Stirling lies to the north-west and Perth to the north-east.

Over the next two miles you will find it difficult to discover the next signpost for Meikle Seggie. Be content to follow the sign to the Path of Condie. Eventually you

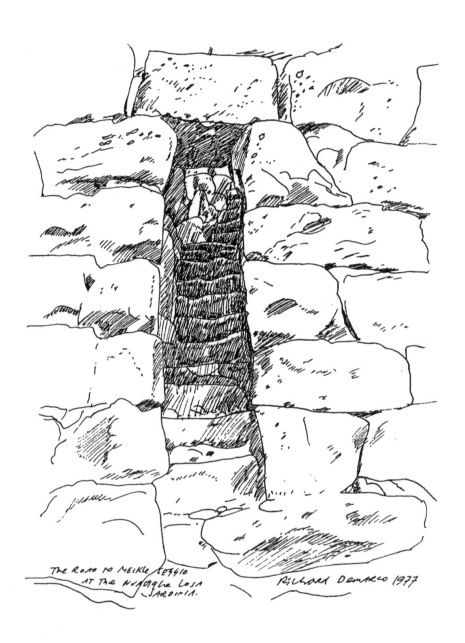

The Road to Meikle Seggie
at the Nuraghe Losa
Sardinia.

Richard DeMarco 1977

will find, by then following a sign to the Ochil Hills Hospital, that the Meikle Seggie signpost is a small, inconspicuous, hand-made wooden sign, pointing towards an ordinary single track road at a right angle to the Milnathort-Ledlanet road, two miles from Ledlanet House, John Calder's Scottish version of Glyndebourne. Before you reach this point you could be beguiled and misled by other signs indicating Tillywhally, Glenfarg, Dunning and Nether Tillyrie. You will find Meikle Seggie with perseverance and the instincts of a traveller in a fairy tale who keeps lookout for signs and symbols in trees and bushes and the general lie of the land itself, and who knows that every step depends on a flying detail – a falling leaf, a ray of sunlight, the flutter of a bird's wings. Your faith in the significance of Meikle Seggie could be tested when you discover, after travelling for only 200 yards, that Meikle Seggie could be what appears to be a farm-steading with its name, handpainted on a sign almost overgrown in an ordinary garden hedge.

Take heed, the road continues unsignposted alongside the hedge, beckoning you upwards into the hills. Do not be misled by handpainted signs to Seggiebank, Path-struie, West Hall, Craigow for now you are truly on the road to Meikle Seggie, to the sites of unnamed ancient uninhabited farmhouses, often in a state of ruin. They will help give you the feeling that you have penetrated into Scotland's past. Here, you will find that the road begins to climb gradually over wild rolling moorland. Then unexpectedly the road begins to curve downhill towards the widest imaginable panorama of hills, lakes

and mountains, from Fife to Pethshire and even into Coupar Angus. Now you will see that part of the road where St Serf fought the Dragon of Dunning. You will cross, as he did, the Water of May, a highland burn with semi-precious stones to be found beneath its clear running waters. In the stillness of its deepest pools, over-hung with trees, you should consider searching out an idyllic place to fish or swim.

The snow clouds passed quickly, giving way to periods of intense bright light which flooded the hillsides contrasting them dramatically with those hills and fields still bathed in the sombre light of winter. I beheld to my delight and amazement an old rusting sign post just before the road winds down the steep slope of the Path of Condie. The sign is a ten-foot-high sturdy metal girder surmounted by a metal ring, eighteen inches in diameter. Look at the sky through the ring's centre. You may be lucky and see a flight of birds or a passing cloud. Consider the cryptic embossed wording on the metal plate just below. There are two words indicating enigmatically 'Ten Miles'. Consider the fact that it is ten miles from the point where you first saw the name Meikle Seggie and at this point the road is about to change direction away from the North East to the West.

From now on it leads you on towards the ancient Celtic Kingdom of Dalriada, and beyond that to the Hebridean Islands, rich in Celtic and pre-historic culture, to Kilmichael Glassary, Kilmory Knap Temple Wood, Nether Largie, and through the swirling waters of the Corrievreckan Whirlpool to the Garvallachs, the Holy

Islands of the Seas, and beyond to Mull, Iona, Skye, across the Minch, to Rodel and its 'Sheila-Nan-Gig', and the white sands of Luskatyre on Harris to the great megalithic lunar observatory of Callanish on Lewis. Stand in the centre of Callanish and you will know for certain that the road to Meikle Seggie leads to that point in space and time where all Scottish Celts must go – that point where they see their true selves in relation to all the world's wonders, to the mysterious movements of the sun, the moon, the stars, and all the Universe.

The road to Meikle Seggie should be considered to end near the Pass of Condie, at the hamlet of Pathstruie. It could end dramatically as it descends steeply to the old bridge across the waters of May at Pathstruie, but there you will find it leads on to Dunning, or Forgandenny, at a T-junction, and either road would delight you. These continuations of the road to Meikle Seggie are bordered with fields full of well-fed black cattle and sheep surrounded by their new-born lambs. On this Sunday the clouds on the horizon were all in movement, their lateral thrusting lines echoing the line of the hills, range after range, going into the farthest distance. I will have to do at least one dozen journeys along this road in the next month if I am to have my exhibition ready for the opening on 26th May.

I have called this road 'The Road to Meikle Seggie' because actually it does not lead to a town, village or hamlet, but only to a farm-yard called 'Meikle Seggie' which marks the site of an ancient settlement now considered too unimportant by map-makers, and beyond

that inconspicuous farmyard it leads to everything in Scotland that I know and love. It is a road at one with nature, it follows the lie of the land – rising, falling, turning, twisting, like a living thing. It does not detract in any way from the untouched landscape of rolling hills. It led today to the villages of Newton of Puitcairns and Dunning. It could have lead to Forgandenny or Glenfarg, depending on which direction you take at two T-junctions after you have travelled five miles. Dunning defines the 'Sunset Song' Scotland of Lewis Grassic Gibbon with its small-scale, single-storey weavers' houses, brightly painted and much loved in the best possible tradition of Scottish domestic architecture, and its magnificent Romanesque church with its saddleback steeple.

There is a road leading from The Tron Square to the Yetts of Muckhart. I must go there; it is a possible extension of the road to Meikle Seggie. But today I was content to retrace the journey from Dunning to Pathstruie to enjoy again the breathtaking panoramic view which is revealed by the road just as it begins to descend from its highest point on top of the Ochils, two miles from the path of Condie. The Ochils form the southern wall of the great Perthshire valley which stretches from Perth to Stirling. You can see this thirty-mile long stretch almost in its entirety as well as the wall of the Grampian mountains which form its northern boundary, stretching in the west from the slopes of Ben Lomond to the mountains beyond Glenalmond to the Killour Forest.

Just outside Dunning to the right of the road beyond the rolling fields I could see a castle far off on the side of a hill. There was an old ruddy-faced man walking on the road wearing a deerstalker hat and a long black coat. I felt that possibly he could lead me to the Scotland of the 1920s and to my favourite heroine in Scottish literature, the very personification of Scotland's earth spirit – Grassic Gibbon's Chris Guthrie. Within minutes I was to see the land of the North East through Chris Guthrie's eyes. What was revealed was her world.

As the road climbed steeply to over four hundred feet I saw, by the light of the sunset dominating the North West horizon, the jagged outlines of the high Grampian peaks, beyond the rolling plains of the rich Strathearn farmland which were decorated by patches of wood-land, long hedgerows and stone walls. The cloud-filled sky and the hills and mountains shared the same colour scheme: cold purples and blues contrasted with warm greens and yellows and blacks and whites where the snow had fallen on ploughed fields, and in the dark mountain valleys and in the towering masses of clouds.

The road to Meikle Seggie had proved itself to be a dramatic event indeed, my favourite form of theatre. There are few 20th century refinements about it, and virtually no traffic. There are at this vantage point, where the road curves around a farm at a place called Middle Third, no signposts or road signs, so you know the age of the motor car has almost forgotten its existence – it remains an ancient track through the hills; a cattle drovers' road, an 18th century highway which

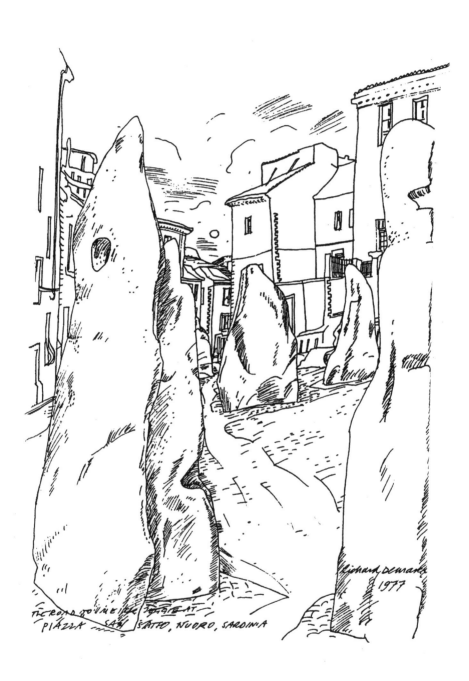

THE ROAD TO THE SITE OF THE GREAT
PIAZZA SAN SATTO, NUORO, SARDINIA

80

grew naturally from the landscape it traversed. The road to Meikle Seggie should not be limited to this age. It does not fulfil the usual requirements of a 20th century road. It is not for the 1970s traveller or modern concepts of progress. I wish to draw, with pencil and pen, its form, the line it already makes in the landscape – a living line made by man, not boastful or pretentious, but quietly confident with proper consideration for the most subtle movements of the rolling earth. Even as I write it is changing as the hours creep forward to the full summer days.

My mind is full of 'Edinburgh Arts 73' – it presents the same problems I have in making a drawing or a painting. It is not a separate activity. It will now include I hope, this road, this line in nature which defines, draws, determines the character of Kinross-shire as the road bends, curves, climbs and dips, creating a link with the echoes of its own forms in dry-stone walls, in streams, woods and valleys.

From a farm called the Mains of Condie I decided to take the road eventually to Forgandenny because when I had first taken the Road to Meikle Seggie I had chosen not to be diverted but to continue on the road to Dunning. Once before I have been on this road, in the gloaming of an October evening when the winter days were short. Then I didn't see the dovecots or the drystane dykes and the neatly cultivated fields, and the rounded, sculptural forms of the hills covered in grass, heather and bracken-smooth, essentially feminine forms. This is the Scotland I have needed as the source of my inspiration as a

painter of landscapes. Once past Forgandenny the road leads back to the main highway to Perth and the North, via Strathallan.

The long evening should have lasted beyond time. It was full of that perfect light that Duchamp infused into his last posthumous work involving that ideal figure of a woman in a landscape near to everyone's dream of Paradise on this earth. I could have expected to find her in the same light in this Scottish landscape this very day. I drove through Bridge of Earn to find the road to Wick O'Baiglie which would lead back towards the Hills of Fife. I could not have imagined these roads, I cannot define them; I can only respond to my desire to share their darting movements. These drawings and paintings will be simply a means of communicating my reaction to the Road to Meikle Seggie.

On the Wicks O'Baiglie road there was time to divert to Balmanno Castle, a medieval vertical structure in the purest Scottish baronial tradition – a building whose high walls and turrets and steeply pitched roof and crow-stepped gables and multi-shaped windows grew like an organic form straight out of the living earth – the building was part of the land itself – a loving statement, with the same degree of refinement and poetic inspiration and natural grace as is evidenced by every precious mile of the road to Meikle Seggie.

To the end of the day all natural phenomena conspired to make magic, and to alter the nature of visual reality. The road changed constantly and quickly, unexpectedly, dramatically in harmony with the colours in land and

sky. Misty clouds descended and ascended carrying snow and rain. There were blizzards and showers alternating with periods of summer light. The road understood everything. It was at one with all of the nature, it can teach you to look further, explore more. It is an experience to be shared, involving a sacred time which reveals the eternal truth that nothing can endure more strongly than the land itself – the theme of *Sunset Song*.

The Road to Meikle Seggie is the gateway to the Scotland which eludes most Sassanachs (and that surely includes most tourists). To find it from the Demarco Gallery you must head northwards on the main motorway. It will take you through the valley between the Cleish and Lomond Hills where you will first glimpse the Ochil Hills as the introduction to wild, unspoiled, unchanging mountainous land, where the elemental forces are forever in control. Take the road to Meikle Seggie and you have made a true beginning to your journey through Scotland. It lies twenty miles from Edinburgh's boundary at Barnton. It exists for ten precious miles as itself, but in that sheer distance it teaches you many things so that you will search for the forms it acquires when it takes other names and finds extensions of itself – the single track roads to Newton of Pitcairns and Forgandenny and to the Yetts O'Muckhart through the Glen Devon Forest, and the road to Wicks O'Baiglie, which must inevitably lead to the Kingdom of Fife to Arngask and Newton of Balcanquhal.

It will lead you to the distant Grampians, to the Broom of Daireoch or Muthill with its Romanesque church

reminiscent of Dunning Church, and past rows of 19th century weavers' cottages and past the gardens of Drummond Castle to the hill town of Crieff. From there you can journey either westwards to St Fillans on the shores of Loch Earn, or directly northwards through Gilmerton and the wild splendours of the Sma' Glen to Amulree and Glen Cochill where the vast enchanted spaces of the Highlands will fill your mind and soul with the eternal truths they represent. You will pass Loch Na Craige before descending steeply to Aberfeldy and its fertile valley and will surely be led on to the land of Appin of Dull due westwards to that splendid example of a complete Gothic-revival village of Kenmore.

You will, having learned well the lesson of the road to Meikle Seggie, ignore the seductive signs to take the north road along the steep slopes of Loch Tay and choose instead the narrower, less conspicuous southern road. Each mile of its twenty-mile length takes you to the world of Meikle Seggie. It is hardly a road. It is a track upon the surface of the precipitous rise and fall of the lower slopes of Ben Vorlich. The views of Loch Tay will prevent you driving fast. You must stop many times before you reach Killin and the wild rushing waters of the Falls of Dochart. Then you will find the road to Meikle Seggie can be two hundred miles long before you return to Edinburgh.

My concern for the Road to Meikle Seggie is beyond reason. It was not discovered by a rational, ordered sequence of events. I first sought it out when I decided not to attend a Mozart opera at the Ledlanet Festival,

and felt I needed to rethink my apparent need of an Art experience. I discovered it as an alternative to Art. I wanted a road to nowhere, one I could not find on any map where I could, on a certain evening, see the western sky in the late evening light. I knew it was the road westwards, although it begins in an easterly direction. I know it would confuse the seeker of that kind of information which leads inevitably to a place where 20th century man has been before. The very confusion of the signposts, even their existence as crucial points where vital decisions have to be taken, cause me to ignore them and to rely on the instinct which obliges me to make landscape drawings.

When I am asked why I see the Edinburgh Arts not as a time and space emphasising the making of Art, but rather as a time for reflection, rediscovery and opportunity to make art statements which relate directly to Scotland, and its cultural heritage stretching far back into history – not trusting an explanation, I tell the story of my discovery of the road to Meikle Seggie. It is the metaphor which explains my need to draw and paint Scottish landscape and, as the same time, continue the adventure of Edinburgh Arts.

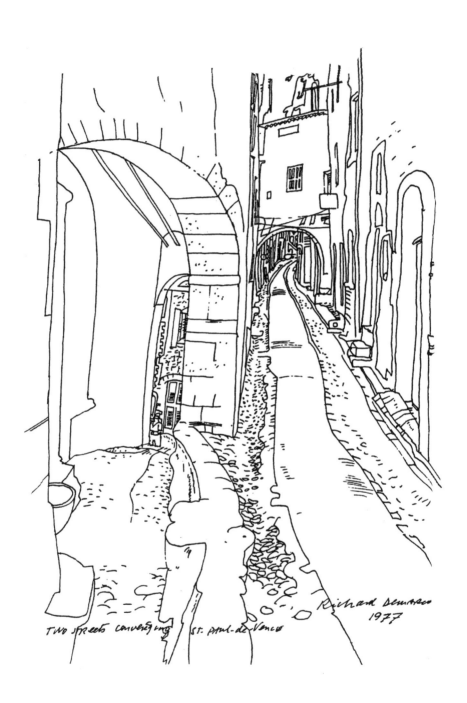

Two streets converging St. Paul-de-Vence

Richard Demarco
1977

La Strada Per Meikle Seggie

di Richard Demarco

Sommario

Ringraziamenti

Lo Scottish Storytelling Forum e la casa editrice Luath Publishing desiderano esprimere la propria riconoscenza per la collaborazione e l'impegno di Richard Demarco e della Demarco European Art Foundation nella riedizione del presente saggio e nell'allestimento della mostra che la accompagna. L'apparato iconografico di questa pubblicazione combina insieme le riproduzioni di alcuni disegni tratti dal catalogo originale del 1978 con immagini tratte dalla nuova serie di disegni e stampe della "Strada per Meikle Seggie" di Richard Demarco.

Il Forum è altresì grato a "Seeing Stories", progetto europeo di narrazione del paesaggio, per l'assistenza prestata nella preparazione della "Strada per Meikle Seggie". "Seeing Stories" è un'iniziativa sostenuta dal Programma Cultura dell'UE, finanziato dalla Commissione europea. Il contenuto della presente pubblicazione, tuttavia, riflette esclusivamente le opinioni dell'autore e dei curatori. La Commissione europea o qualsiasi altra fonte citata non sono responsabili delle informazioni ivi contenute e dell'utilizzo delle stesse, che ricadono sotto l'esclusiva responsabilità dello Scottish Storytelling Forum.

Lo Scottish Storytelling Forum, inoltre, manifesta la propria gratitudine per il supporto dell'Istituto Italiano di Cultura di Edimburgo, segnatamente per quanto attiene all'aspetto bilingue del progetto. In particolare, siamo riconoscenti alla Direttrice dell'Istituto, Stefania Del Bravo, per la sua amicizia e il suo entusiasmo.

Prefazione

Come Direttore dell'Istituto Italiano di Cultura di Edimburgo, considero un vero privilegio aver potuto prendere parte attiva nella nuova edizione del libro di Richard Demarco "The Road to Meikle Seggie", che sarà finalmente tradotto in italiano.

Credo che l'idea del viaggio come esperienza centrale della nostra vita, la continua ricerca di nuove esperienze e scoperte, il desiderio di scambio e di dialogo con ciò che è "*altro, diverso da me*" sia il senso più profondo, il vero messaggio di ogni cultura.

Il medesimo concetto di positiva interazione è alla base dell'attività per chi – come me – è impegnato nella promozione della cultura, della propria cultura nazionale.

Ecco perché ho accettato con entusiasmo di aderire a questo progetto e di sostenerlo.

Naturalmente vorrei esprimere tutta la mia gratitudine allo Storytelling Festival di Edimburgo e al suo Direttore Donald Smith per la sua idea – assolutamente brillante – pensare al libro di Richard De Marco e includerlo nel programma dello Storytelling Festival 2014. Un ringraziamento particolare all'autore di questo libro davvero unico che, ne sono certa, sarà accolto con molto piacere da un vasto pubblico in Scozia e in Italia.

Stefania Del Bravo, Direttore, *Istituto Italiano di Cultura di Edimburgo*

Richard Demarco – La Strada Continua

Richard Demarco è nato a Edimburgo nel 1930. I suoi
nonni erano immigrati italiani in Scozia: suo nonno
era di Picinisco, piccolo comune montano in provincia
di Frosinone, un centinaio di chilometri a sud di Roma,
nel mondo dell'Abbazia benedettina di Montecassino;
la famiglia di sua madre, nata a Bangor, nella contea
di Down, proveniva invece da Barga, una cittadina
collinare toscana vicino a Lucca.

La famiglia era parte di un'ondata migratoria
dall'Italia, registratasi a cavallo tra il XIX e il XX
secolo, che tanto avrebbe arricchito la vita scozzese.
Gli italo-scozzesi erano grandi lavoratori, dal forte
spirito comunitario e dotati di una buona dose di
talento artistico e musicale. I Demarco prosperarono
in Scozia, e il figlio Richard, giunto il momento, poté
beneficiare di un'eccellente istruzione che culminò con
gli studi di incisione, illustrazione, tipografia e pittura
murale all'Edinburgh College of Art.

Nel contempo l'infanzia di Demarco fu incupita
dalle difficili circostanze politiche che in Italia
portarono all'ascesa del fascismo, alla dittatura di
Mussolini, nonché all'Asse contro la Gran Bretagna
durante la Seconda Guerra Mondiale. I ragazzi italiani
furono vittime di bullismo a scuola e, allo scoppio delle
ostilità, molti uomini italiani furono internati. Una
tragica conseguenza di ciò fu, nel 1940, la morte di
numerosi internati italo-scozzesi, quando la nave che
li trasportava in Canada, l'Arandora Star, fu affondata
da un sottomarino tedesco. Molti nella comunità di
Edimburgo furono dolorosamente colpiti dalla
sciagura, compresi alcuni parenti dei Demarco.

Sebbene la famiglia Demarco fosse stata fortunata poiché Carmino, il padre di Richard, non era stato internato, tuttavia la vita divenne molto più difficile. La 'Maison Demarco' di Carmino, fiorente attività alla moda sul lungomare di Portobello, fu costretta a chiudere e Richard fu vittima di insulti, di sassate, nonché di una grave aggressione avvenuta nelle docce dei Portobello Baths. Questi attacchi scaturivano da una combinazione di sentimento anti-italiano e settarismo protestante. Più avanti, Richard avrebbe rievocato il proprio malessere legato a Edimburgo e alla Scozia e il suo desiderio di "battersela a gambe levate", in qualche altro posto in cui prevalessero aspirazioni più alte.

Il mondo del dopoguerra, al contrario, si rivelò benevolo ed emozionante per il giovane Richard Demarco. Ebbe l'opportunità di viaggiare in Europa, si recò a Parigi nel 1949 e, con il padre, nell'Anno Santo del 1950, a Roma. Questi viaggi accrebbero nel giovane Demarco la sete di esperienze artistiche dirette, ed educarono il suo senso di una comune cultura europea. Tutto ciò coincise con la nascita del Festival Internazionale di Edimburgo, che prese il via nel 1947 con il deliberato proposito di ricostruire il senso di unità culturale di un continente devastato dalla guerra. I Demarco erano entusiasti sostenitori di questo 'Risorgimento' postbellico e, per lo stesso Richard, l'arrivo del Festival fu un evento tale da cambiargli la vita. L'Europa era di nuovo tornata a Edimburgo, offrendo ispirazione e un punto di riferimento all'artista emergente. La successiva

passione di Demarco per il Festival e la sua aspra
critica verso qualsiasi tentativo di mercificazione
delle arti vanno viste entro il contesto di questo
processo formativo di scoperta e rinnovamento di
sé allora in atto.

L'educazione di Demarco si fondava su un forte
ethos di famiglia, religione e tradizione culturale – che
restò una costante importante per tutto l'arco della sua
carriera, sebbene bilanciata dalla ricerca di innovazione
e sperimentazione. Tali fattori, tuttavia, non vanno visti
come opposti, giacché per Demarco la fiorente
avanguardia artistica era parte integrante del dinamico
processo di rinnovamento culturale dell'Europa. Per
esempio, il suo rifiuto di separare l'arte visiva dalla
performance attinge dalla sua innata comprensione del
rituale religioso in tutte le sue dimensioni visive e
drammatiche, così come dalla sua determinazione a
promuovere una radicale sperimentazione artistica
nella sua città natale. Il duplice retaggio italiano e
celtico contribuì notevolmente a preparare Richard
Demarco per questo personale percorso. Nelle
conversazioni private, Richard spesso accomuna il
Rinascimento italiano e l'Illuminismo scozzese come
aspetti dello stesso processo creativo, intellettuale e
spirituale paneuropeo.

Per Demarco, allora insegnante di materie artistiche
alla Duns Scotus Academy, il momento di svolta arrivò
nei primi anni Sessanta con la comparsa del Traverse
Theatre. Il cosmopolita americano Jim Haynes ne fu
certamente l'animatore, a ridosso dell'esplosiva
Conferenza degli Scrittori tenutasi nell'ambito del

Festival di Edimburgo del 1962, tuttavia Demarco svolse un analogo ruolo chiave e fornì una dimensione addizionale per la nuova sede: quella delle arti visive. La Richard Demarco Gallery seguì nel 1966 come parte del fermento che si era creato nell'estendere l'internazionalismo del Festival di Edimburgo all'intero arco dell'anno nella capitale. Inizialmente la sede della galleria era parte integrante del primo Traverse, ubicato nella St James Court, a due passi dal Lawnmarket, nel Royal Mile.

Questa posizione era alquanto significativa per Richard Demarco, poiché egli intuiva che l'arte, non ultima quella emersa dalla collaborazione instaurata al di là dei confini convenzionali, si verifica laddove sussiste un intenso ambiente stratificato che è già stato culla di precedenti sforzi creativi. Tale concetto costituisce un'ulteriore connessione tra il contesto italiano e l'Edimburgo di Demarco. Dopo un fruttuoso periodo a Melville Terrace nella New Town, sua prima sede indipendente, la Richard Demarco Gallery fece ritorno nella Old Town. Qui mise radici a Monteith Close, vicino al Netherbow Port medievale che, malgrado la demolizione del XVIII secolo, ha preservato un 'nido d'ape' di terreni, piazzette e vicoletti intorno al sito originale. La galleria fu poi trasferita nella vicina Jeffrey Street e successivamente a Blackfriars Street.

La Demarco Gallery era diventata a sua volta un centro di scambio internazionale e di avventura artistica. Partendo dai suoi contatti con la St Ives School e con il mondo dell'arte italiano, Richard

Demarco estese presto la sua attività da un capo all'altro del continente europeo, formando alleanze con artisti e curatori a sud, nord, est e ovest. Con lo svilupparsi dell'incessante realizzazione di mostre e progetti, il circuito di Demarco era pronto ad allargarsi anche ad altre parti del mondo. Tutto ciò era guidato dalla ferma intenzione di stabilire una scena artistica internazionale nella capitale, proprio come il Traverse ne aveva fatto un centro di innovazione teatrale. Nel contempo, fioriva anche l'interesse di Demarco per le altre arti, con programmi del Festival che abbracciavano musica, teatro e letteratura. Tra le numerose figure di spicco che Richard Demarco portò a Edimburgo, Tadeusz Kantor, Paul Neagu e Joseph Beuys si distinguono per l'impegno volto a creare un'esperienza immaginativa di totale coinvolgimento, sfidando la tradizionale delimitazione di genere. Demarco è, per antonomasia, un imprenditore creativo senza 'demarcazione'.

Richard Demarco ha presentato il proprio resoconto illustrato delle iniziative della galleria e dei susseguenti programmi del Festival nell'opera *Richard Demarco: A Life in Pictures* (1995), che descrive in dettaglio le diverse ubicazioni e fasi del lavoro della galleria. Eppure ciò non è servito a evitare un diffuso fraintendimento del suo disegno complessivo e dei suoi risultati. Molti definiscono Richard Demarco puramente in base alla sua programmazione del Festival Internazionale, tralasciando dunque il suo ininterrotto impegno a sostegno della formazione artistica e del benessere creativo della società nel suo complesso.

Per comprendere meglio Richard Demarco ci si deve rivolgere, paradossalmente, al suo sforzo artistico più misterioso e personale, "La Strada per Meikle Seggie", che ebbe inizio nei primi anni Settanta. Allora Demarco era già un attivo fautore della trasformazione nella cultura scozzese da più di un decennio: una mente poliedrica e incredibilmente determinata nel creare un collegamento tra la Scozia e la scena artistica internazionale. Ma questo nuovo impeto prese una piega più riflessiva. Demarco si imbarcò in una serie di viaggi con gruppi organizzati di artisti e attivisti che, di per sé, erano una forma di happening creativo o di esplorazione.

"La Strada per Meikle Seggie" prese il via nella Old Town di Edimburgo, dirigendosi verso la periferia rurale della città, poi nel resto della Scozia, per spaziare infine in tutta l'Europa. Meikle Seggie era una remota cascina ubicata sul versante occidentale delle Ochil Hills, pressoché impossibile da trovare e difficile da notare una volta arrivati. In un certo senso era 'in nessun luogo' e 'in ogni luogo'. Eppure questi viaggi diventarono la principale espressione di una nuova avventura di 'sintesi creativa' intrapresa da Demarco: Edinburgh Arts. L'iniziativa partì nel 1972 come dinamica scuola estiva internazionale, per certi versi analoga ai Summer Meetings, gli incontri estivi ispirati da Patrick Geddes durante un precedente rilancio culturale di Edimburgo.

Nello scritto del 1978, Richard Demarco offre il proprio resoconto dell'inizio del viaggio, assimilando in modo caratteristico il prettamente reale al fiabesco o al mitico.

Nel 1974, l'approccio iniziale al mondo di Meikle Seggie avvenne nei pressi della sacra collina di Re Artù – Arthur's Seat, ovvero la Sella di Artù, 'La montagna incantata'. Nel 1975, giacché la Demarco Gallery si era trasferita nella vecchia città medievale di Edimburgo, il viaggio cominciò effettivamente sulla porta della galleria, in quella parte della Old Town che va sotto il nome di Royal Mile, e in quel tratto del 'Miglio reale' dove la High Street si congiunge con la cosiddetta Canongate, nel punto preciso in cui la Porta della città si ergeva a contrassegnare la 'Fine del Mondo' [...]. Soltanto chi è pronto a fare un uso appropriato di tutti i segnali e simboli che si trovano fuori dalla porta della galleria sarà in grado di trovare la strada per Meikle Seggie, e si dovrebbe prestare particolare attenzione alla presenza di un antico pozzo, pressoché il primo elemento significativo che si scorge all'uscita della galleria.

Viaggiare lungo "La Strada per Meikle Seggie" significava riconnettere le arti contemporanee con l'ambiente e la cultura in esso stratificata, che già costituiva il prodotto di generazioni di vita umana. Tuttavia, Richard Demarco stava anche cercando di rimodellare 'le arti' in un più ampio crogiolo spirituale ed extra-metropolitano. "Il mio istinto mi dice di creare disegni e dipinti della Strada per Meikle Seggie", scrive Demarco, e i disegni creati durante questi viaggi costituiscono già di per sé un patrimonio notevole. Camminare, vedere e disegnare ispirarono anche un significativo commentario, poiché Demarco giunse a percepire che questi percorsi, spesso antichi, erano simultaneamente mitici e ordinari.

Posso disegnare o dipingere i segnali tangibili e
osservabili, le tracce e le piste che essi si lasciano dietro
quando viaggiano in armonia con la Dea, pertanto i miei
disegni riguardano quel che vedo nel mondo reale che mi
circonda. Riguardano la magia in tutte le cose che
riconosciamo come normali. Non hanno come soggetto il
paranormale. Riguardano le strade ordinarie e le cose
ordinarie che vediamo nelle strade – muri di pietra,
cancelli di fattorie, siepi, pali del telegrafo, cartelli,
tabernacoli al margine della strada, alberi, prati, piante,
fiori ed erbacce e il modo in cui la strada avanza
incorporando tutte queste cose 'normali' insieme con i
'normali' movimenti degli animali e degli uccelli, e il
vento e il tempo in cui essi si imbattono e i movimenti
delle nuvole e i temporali e i raggi di sole. Riguardano
case e fabbricati agricoli ordinari e, nei villaggi e nelle
cittadine, lastricati e angoli di strade, pluviali, grondaie,
comignoli, finestre, porte, panni stesi ad asciugare,
balconi e tutte le forme di arredo urbano utile. La strada
non si concentra su castelli, palazzi, cattedrali o edifici
storici e grandiosi. Piuttosto, essa è dominata da piccoli
dettagli apparentemente insignificanti e da forze
nascoste, da sorgenti sotterranee 'cieche' e dai movimenti
costantemente volubili dei litorali, dei fiumi, e del sorgere
della luna e dei tramonti.

Per Richard Demarco, la grande verità dei miti è che
quanto appare esotico e lontano viene riconosciuto
come ciò che è a portata di mano, sotto casa. Il
meraviglioso è anche l'immediato. "Non siamo riusciti
ad apprendere la verità contenuta in tutte le fiabe che
abbiamo imparato sulle ginocchia di nostra madre,"
commenta Demarco, "ovvero che nessun oggetto o

evento fiabesco è più esotico o più inverosimile della materia e della sostanza di cui è fatta la nostra vita quotidiana."

"La Strada per Meikle Seggie" ci apre nuovamente gli occhi sull'incanto del mondo e sul "mistero infuso in tutte le cose". La Strada è scozzese e universale, ma appassionatamente incentrata sull'amore per il particolare. Qui, Demarco formula una fondata risposta creativa alla sempre crescente crisi ambientale, che portò all'importante collaborazione con l'artista tedesco Joseph Beuys. Una cultura disgiunta dalle fonti della vita non può che essere mortale.

In questa convinzione Richard Demarco è l'erede dei colleghi scozzesi John Ruskin e Patrick Geddes, che hanno cercato di riconnettere il mondo naturale con la creatività umana e lo sviluppo. Tale intuizione aveva per Demarco un carattere tanto sociale e psicologico quanto ambientale o artistico. Nello stesso periodo Demarco stava lavorando presso l'Unità Speciale della prigione di Barlinnie, a Glasgow, con i detenuti che scontavano lunghe condanne, attingendo dalla sua esperienza decennale di insegnante d'arte. Ma questo impegno portò la visione dell'educatore d'arte a diretto contatto con la povertà urbana della Scozia industrializzata e con alcune delle sue più tristi conseguenze per l'uomo. Uno scorcio di questa collaborazione creativa, vista con gli occhi di un carcerato, è offerto da Jimmy Boyle nella sua opera *A Sense of Freedom*.

Negli anni Settanta, Richard Demarco formulò un programma lungimirante e realistico per la cultura

scozzese, anticipando alcune delle inquietudini del ventunesimo secolo – sebbene lo stesso Demarco direbbe che la mercificazione e la volgarizzazione della cultura si sono rivelate assai peggiori di qualsiasi previsione. Demarco richiama l'attenzione anche sulla rielaborazione della religione come dinamica spirituale della cultura. Insieme, queste risvegliano il senso della vita in tutte le sue dimensioni che possono essere creative, correlate e sostenibili. L'artista che è in ogni uomo è un'espressione quotidiana del divino. Però è artista anche l'insegnante, l'operaio, il bambino che gioca, il viaggiatore, il tecnologo, il filosofo e il giardiniere.

> La strada conduce a uno spazio che rassicura lo spirito umano sul suo destino spirituale. È lo spazio che vorrei donare a chiunque abbia apprezzato o ricercato la libertà. È lo spazio che vorrei offrire a tutti coloro che vivono e lavorano in carcere, dove i viaggi fisici sono impensabili.

Sin dagli anni Settanta la Scozia si è incamminata verso una meta sconosciuta. È stato un viaggio di cambiamento quasi inconcepibile per chi lo ha intrapreso nei decenni precedenti, accettato più facilmente, invece, da chi non ricorda un paese sradicato e calvinista. Ma è un viaggio straordinario, segnato per lo più da cambiamenti nelle cose di tutti i giorni, nelle aspirazioni e negli atteggiamenti. Caffè, tatuaggi, turbine eoliche, matricine, festival di ogni dove, pub senza fumo, bar all'aperto, clero femminile, membri del parlamento scozzese e, naturalmente, lo straordinario Parlamento di Holyrood progettato da Enrico Miralles. Siamo veramente sulla "Strada per Meikle Seggie"?

Dal 2000 Richard Demarco si è preoccupato sempre più di preservare il suo vasto archivio, contenente una documentazione dettagliata di eccezionali imprese creative. È importante anche per attingere all'ispirazione di Demarco alla sua fonte e, a tal proposito, il Festival Internazionale di Storytelling scozzese, in collaborazione con la casa editrice Luath Publishing, è lietissimo di ripubblicare "La Strada per Meikle Seggie", un saggio determinante, con corredo iconografico, che incorpora le risposte di Demarco di allora e di oggi. I disegni sono un'espressione libera, fluida e istintiva del coinvolgimento dell'artista con l'ambiente a lui circostante, un'unione di mani, occhi, mente e cuore. Essi rispecchiano la personale reinterpretazione di Demarco dell'impulso di Arts and Crafts in termini immediatamente contemporanei. Tale fusione di parole e immagini mostra Richard Demarco nel pieno flusso creativo, allora come oggi. Insieme, rivelano la visione di Demarco.

Ci sono, inoltre, altre modeste soddisfazioni. Nel 2013 Richard Demarco è stato nominato Cittadino europeo dell'anno dal Parlamento europeo, e la presente riedizione fa parte di "Seeing Stories", un progetto sostenuto dal Programma Cultura dell'Unione europea teso a promuove il recupero della narrazione dei paesaggi urbani e rurali come parte essenziale delle nostre basi culturali e ambientali in tutta Europa. La nuova pubblicazione bilingue, realizzata in collaborazione con l'Istituto Italiano di Cultura di Edimburgo, riflette pertanto il duplice retaggio personale di Demarco. Infine, il Festival Internazionale

di Storytelling scozzese, giunto alla sua 25° edizione, è un'iniziativa promossa dallo Scottish Storytelling Centre, situato nel Netherbow, nel cuore della Old Town di Edimburgo. Spesso, per fortuna, il viaggio è un viaggio di ritorno.

Donald Smith, Direttore, *Scottish International Storytelling Festival*

Dedica

Questo libro è dedicato a mio padre, Carmino Demarco, che da bambino visse per breve tempo a Kelty, un villaggio del Fifeshire vicino alla strada per Meikle Seggie, ora occultata dall'autostrada principale tra il Forth Bridge e Perth. Mio padre portava un cognome romano, poiché discendeva dai figli o 'seguaci' di Marco, o Marcus, il quale, verosimilmente, in un tempo remoto e indefinito, fu tra i legionari romani che militarono in quella 'legione perduta' che cercò invano di romanizzare il mondo celtico, e che scomparve nelle montagne del Perthshire, a nord di Meikle Seggie. L'ultimo viaggio di mio padre fu sulla strada per Meikle Seggie. Mi piace pensare che egli l'abbia intrapreso sapendo che l'avrebbe condotto, inoltre, al luogo di nascita dei suoi antenati, lungo le strade di montagna che da Montecassino portano negli Abruzzi, e dalla città di Atina al paese di Picinisco.

Richard Demarco (aprile 1978)

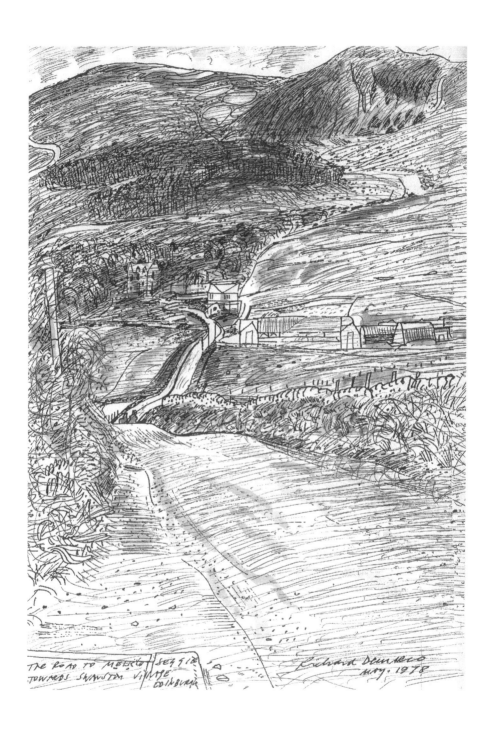

THE ROAD TO MEERG / SEGGIE
TOWARDS SWANSTON VILLAGE
EDINBURGH

Richard Demarco
May. 1978

Introduzione (1978)

Sono lieto di avere quest'occasione per spiegare che cosa significa per Richard Demarco "La Strada per Meikle Seggie". Egli, oltreché gallerista di grande successo, è anche, a pieno titolo, un artista completo e prolifico. Grande viaggiatore, Demarco non ha mai perso di vista le sue radici, e il retaggio della Scozia è sempre stato al centro del suo pensiero. La sua arte, seppur in apparenza d'avanguardia, non è mai mutata nello stile ed è rimasta sempre ben radicata nelle sue convinzioni e nei suoi fondamenti; ciò spiega, di per sé, la sua scelta di diventare gallerista.

La sua strada è la strada che non conduce ad alcun luogo, l'itinerario che non ha indicazioni esplicite. Ciascuna delle sue opere suscita una singolare impressione di apertura che accresce il sorprendente senso dello spazio, interno ed esterno. La strada stessa non si riferisce a un tratto di dieci miglia, bensì al percorso di analoghe strade che corrono sia all'estero sia nelle contee del proprio paese. Gli urbanisti dovrebbero tener conto di questo libro e di questa mostra, per quanto profondamente fanno penetrare lo spettatore nella visione dello spazio paesaggistico espressa dall'artista.

Non c'è alcuna raffinatezza novecentesca sulla strada di Demarco; l'atmosfera drammatica, catturata dal nitido disegno acquerellato, è ricca di forme vivide che contengono segnali, profili sottili di campi arati, cieli cangianti, colline ondulate, strade fiancheggiate da siepi e pali del telegrafo che schizzano verso l'alto. Tutti questi elementi esaltano la profondità della strada

di Demarco. La strada dà allo spettatore l'enorme senso di spazio e insieme il relativo significato del luogo che Demarco ha ritrovato.

Vorrei nutrire la speranza che, attraverso questa mostra e questo libro, lo spettatore sarà di un passo più vicino alla scoperta che la strada per Meikle Seggie è semplicemente una metafora della propria personalissima versione di quella "Strada" che tutti gli esseri umani sono tenuti a percorrere nel vivere la propria vita come esperienza creativa.

Thomas Wilson, Direttore, *Open Eye Gallery*

Da Appunti di Diario
7 aprile 1978

La Strada per Meikle Seggie

*"Le porte che si aprono sulla campagna sembrano
concedere libertà alle spalle del mondo"*
Ramón Gómez de la Serna

La Strada Per Meikle Seggie

Sono trascorsi cinque anni esatti dal giorno in cui, per la prima volta, il 7 aprile 1973, scrissi sulla Strada per Meikle Seggie. Tanto è accaduto, da allora, al mondo dell'arte e alla Demarco Gallery, e così alla Strada. Sono stati messi tutti a dura prova dalle forze negative, operanti negli anni Settanta, che offrivano un mucchio di false promesse fondate su una visione del mondo priva di ogni dimensione spirituale.

Scoprire la Strada è stato come aprire una porta oltre la quale si trovava la realtà dei miei sogni, un mondo al di là dei confini del XX secolo. Prometteva un paesaggio che avrei voluto delineare a penna, inchiostro e acquerello. Ogni curva e angolo sarebbero stati come un'altra porta che dischiudeva gradualmente sempre più aspetti del paesaggio che avevo conosciuto nella mia infanzia, quando ogni porta e ogni strada erano un invito ad uno spazio misterioso, sempre desiderabile e sempre nuovo. Era la sacra soglia attraverso la quale dovevo passare, e che mi avrebbe rivelato lo spazio entro cui avrei ricercato la libertà da tutti i restrittivi concetti lineari del tempo.

La strada è servita da ispirazione nell'aprile 1973, e così anche oggi, nel 1978, per una mostra di dipinti e disegni che mi sento in dovere di realizzare in omaggio allo Spirito della Terra, la Dea celtica, e al suo consorte, sotto le intriganti sembianze della divinità celtica Lúg, personificazione dell'artista/artigiano e custode della strada.

La strada conduce a uno spazio che rassicura lo spirito umano sul suo destino spirituale. È lo spazio che vorrei donare a chiunque abbia apprezzato o ricercato la libertà. È lo spazio che vorrei offrire a tutti coloro che vivono e lavorano in carcere, dove i viaggi fisici sono impensabili. Ecco perché vorrei che la Strada per Meikle Seggie fosse fruita da agenti e detenuti dell'Unità Speciale della Prigione di Barlinnie. So bene che rappresenta la Scozia di cui Jimmy Boyle non ha mai fatto esperienza nella sua infanzia a Gorbals, e lo spazio in cui tanto desidera abitare questa primavera. Jimmy Boyle, come tutti i detenuti condannati a lunghe pene, non vede l'ora di abbracciare ciò che gli uomini liberi riterrebbero essere la normalità del mondo visivo.

Oggigiorno facciamo fatica a scorgere il mistero infuso in tutte le cose che appartengono al normale mondo fisico, cosicché andiamo in cerca del paranormale. Avendo difficoltà a creare dialoghi significativi o a costruire stretti legami con gli altri esseri umani, nostri simili, in particolare con quelli che rappresentano una mentalità precedente agli anni Settanta, ci lasciamo incantare dai falsi sogni di 'incontri ravvicinati' con immaginari esseri extraterrestri che, fatalmente, non possono che rivelarsi, per noi, non molto più interessanti dei nostri vicini di casa e, senza dubbio, infinitamente meno misteriosi dei nostri nonni.

Non siamo riusciti ad apprendere la verità contenuta in tutte le fiabe che abbiamo imparato sulle ginocchia di nostra madre, ovvero che nessun oggetto o evento

fiabesco è più esotico o più inverosimile della materia e della sostanza di cui è fatta la nostra vita quotidiana. Siamo giunti ad essere a tal punto impressionati dalla nostra capacità di manipolare le forze naturali che regolano la vita e la morte, e i cicli di crescita e decadimento che limitano opportunamente la nostra capacità di esseri umani di affrontare la realtà, che abbiamo cominciato a prediligere lo spazio e gli oggetti controllati dall'uomo alle energie di Madre Natura. Difatti, abbiamo dimenticato come cercare e corteggiare la Dea Terra, colei che è nostra Madre, dal cui grembo siamo venuti e sotto la cui custodia siamo stati posti.

L'anima veramente creativa cerca istintivamente la Dea, sapendo che Lei rappresenta la psiche, vero e proprio 'soffio' dell'ispirazione artistica. Lei non è mai facile da trovare. Mette continuamente a dura prova persino le sue ancelle, e di certo i suoi cortigiani. Quello che noi definiamo 'artista' deve necessariamente essere un esploratore dei sentieri e delle tracce che conducono agli spazi sacri dove la Dea lascia che Lei stessa e la Sua potenza siano rivelate, dove Lei può essere onorata e riverita. L'artista deve stare sempre allerta, sempre pronto a lasciare ogni spazio sicuro e protetto, esistenziale e lavorativo, per andare in cerca di Lei.

Il mondo dell'arte contemporanea, ormai da troppo tempo, ha costretto l'artista ad operare lontano dai sentieri che conducono alla Dea. Le vie della Dea sono sempre irrazionali e talvolta perverse. Se la si cerca con metodi ed approcci logico-scientifici, Lei rimarrà

nascosta. Le strade verso la Dea non sono mai rettilinee né ben segnalate. Lei esige molto da chiunque voglia cercarla. La si può trovare solo attraverso l'esercizio della pazienza, dell'umiltà e della perseveranza. Lei si offre a coloro che diciamo santi e artisti, e a quei fortunati mortali che si trovano in uno stato di innamoramento, ma non può essere vista da nessun artista che abbia l'ardire di definirsi tale. Per renderla avvicinabile, l'artista, lungo il cammino verso la Dea, deve essere pronto a rinunciare a tutto, inclusa qualsivoglia idea di diventare un artista di successo. Rivolgendosi a Lei, i santi non immaginerebbero mai, neppure per un momento, di aver raggiunto lo stato di santità, e nondimeno questo è uno dei loro compiti principali, com'è esemplificato dalla vita di San Francesco o di San Columba.

Lei è affabile verso tutti gli amanti, purché non osino definire il proprio stato di innamoramento come qualcosa di diverso da uno dei suoi generosi doni. Quando ci troviamo in uno stato di innamoramento, la vediamo rivelata in tutta la sua bellezza. Il mondo intero è bello agli occhi degli amanti. Mi accorgo ora di non aver mai avuto, come pittore di acquerelli, alcun altro genere di soggetto fuorché 'Il viaggio verso la Dea'. Il termine 'paesaggio' o 'veduta' non può definire i miei disegni. Io preferisco considerarli alla stregua della ritrattistica. Sono tutti ritratti dei vari aspetti della Dea.

Sono sempre stato affascinato dalle orme lasciate da quegli esploratori che l'hanno cercata prima di me –

preparandomi una pista da seguire. So bene che queste tracce già cominciano a venir cancellate dai falsi percorsi che l'uomo dell'Europa occidentale ha preferito costruire, di recente, in forma di autostrade e scie degli aerei, dove lo stesso spazio del viaggio diviene di secondaria importanza rispetto al punto di arrivo, che viene inevitabilmente considerato come un luogo differente dal punto di partenza.

Il viaggio di Ulisse e degli Argonauti, come pure quello di Artù e dei suoi Cavalieri, ci rivelano una verità fondamentale e quasi inconcepibile, ovvero che il luogo più distante ed ostico verso cui possiamo immaginare di metterci in cammino, il luogo più estraneo e il più esotico, è proprio il nostro punto di partenza, il luogo che riconosciamo inevitabilmente quale nostro focolare domestico. La spinta, la ragione ultima di ogni viaggio è per noi, immancabilmente, quella di scorgere, magari per la prima volta, gli aspetti straordinari della vita che avevamo iniziato a chiamare ordinari e a dare per scontati. La terra che dobbiamo traversare è ricca di indicazioni e segnali lasciati da coloro che hanno riconosciuto questa verità e hanno viaggiato prima di noi. Quando viaggiamo in sintonia con la Dea noi fabbrichiamo questi segnali, abbastanza resistenti da durare per le innumerevoli generazioni di viaggiatori che verranno dopo di noi. Sono preoccupato per i segnali che stiamo lasciando alle nostre spalle in nome degli anni Settanta. Idealmente, questi segnali dovrebbero assumere la forma di luoghi di pellegrinaggio in onore della Dea, nelle vesti della Regina Maeve, di Afrodite, o di Calipso, di Santa

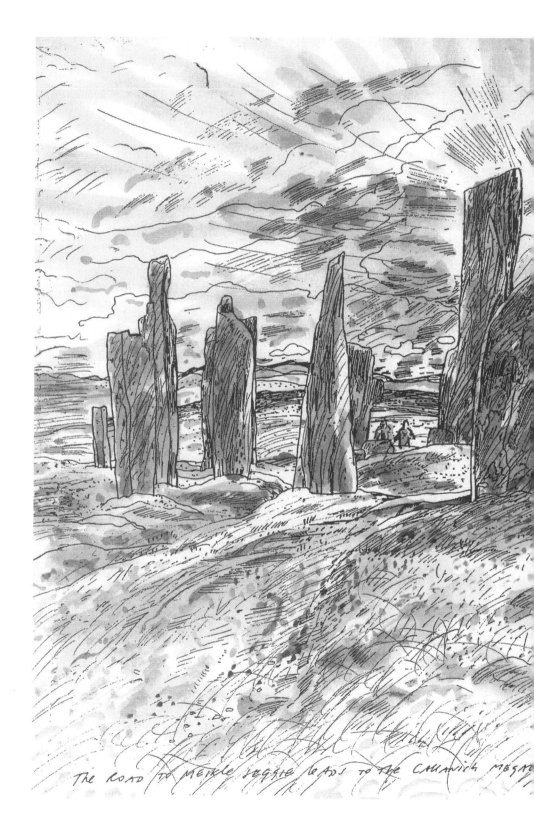

THE ROAD TO MEIKLE SEGGIE LEADS TO THE CALLANISH MEGA

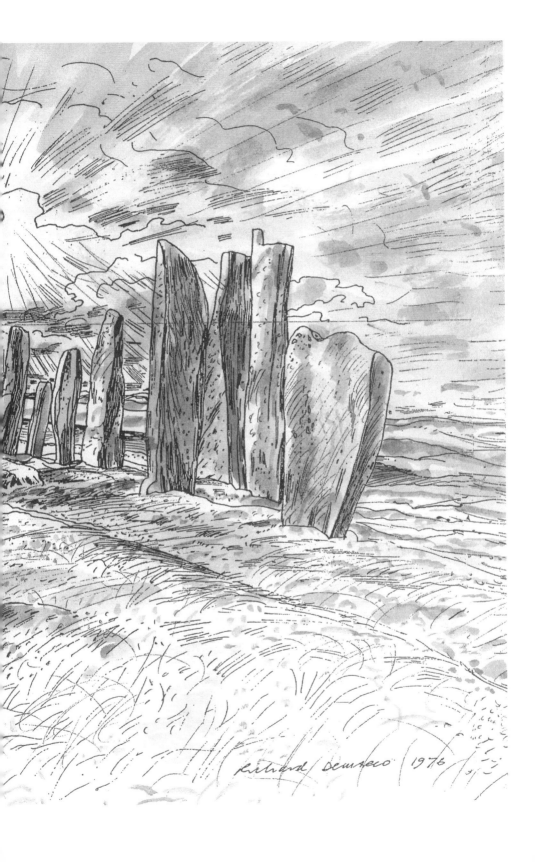

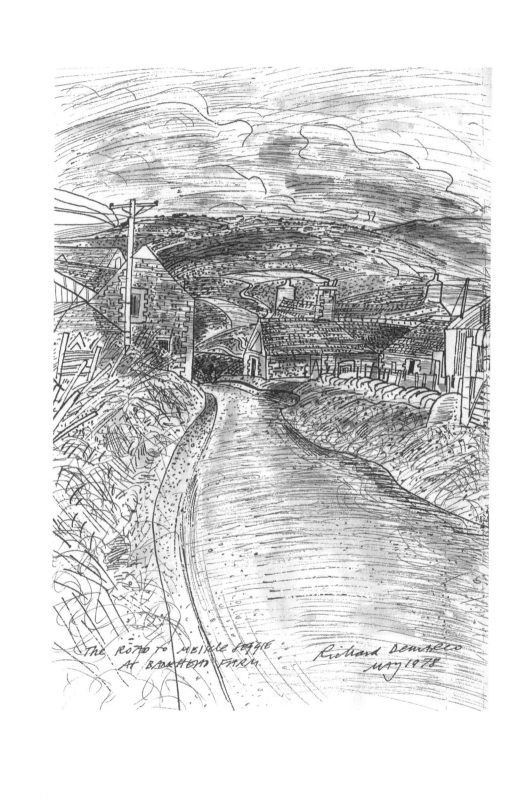

THE ROAD TO MEIKLE SEGGIE
AT BARKHEAD FARM.

Richard Demarco
MAY 1978

Brigida, o proprio di Maria e della Vergine, Madre di Dio. Si trovano sui sentieri seguiti dai pellegrini medievali, sulle strade che portano alle cattedrali di Notre-Dame di Chartres e di Parigi, come pure alle chiese parrocchiali di innumerevoli paesi d'alta montagna dell'Italia e della Francia. I segnali assumono la forma di pozzi sacri, di sorgenti e di cerimonie che, tuttora, onorano le proprie origini dal grembo della Dea.

I segnali possono essere rintracciati lungo le linee costiere, e attraverso i mari e le acque di laghi e fiumi, dove viaggiarono i santi celtici, gli studiosi e i trovatori medievali. A volte si rivelano come tabernacoli al margine della strada dedicati alla Madonna, e come calvari bretoni, oppure come antichi cimiteri di paese e, sicuramente, come piazze e come vie di paese che, varcato il portale medievale della Chiesa Madre, conducono nel buio ventre dei suoi interni, dove cerchiamo l'amore e la protezione della Nostra Santa Madre. I segnali possono essere riconosciuti senza difficoltà come menhir preistorici, e cerchi, dolmen e "ley lines", che ci permettono di considerare tutte le strutture megalitiche come parte di un vasto complesso di punti segnaletici ad alta energia in ogni parte del paesaggio britannico, la cui natura, nella foggia, è essenzialmente femminile.

So di esser stato sempre consapevole del paesaggio scozzese in quanto al suo comporsi di sensuali forme femminili – così come fu descritto dai celti. Non a caso essi facevano riferimento alle forme sinuosamente

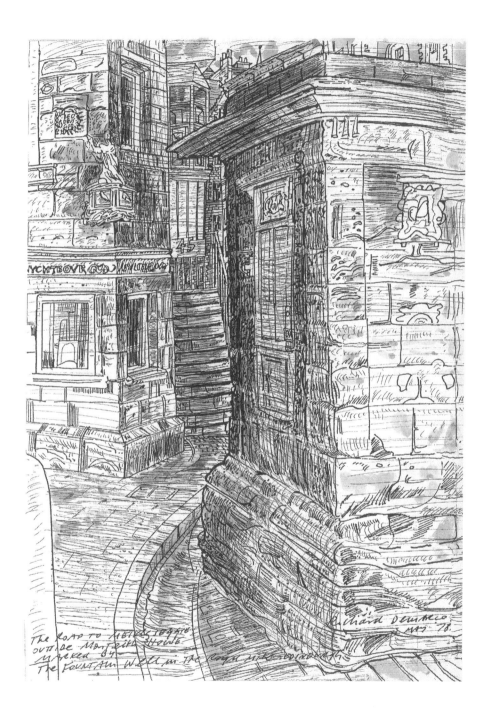

The Road to Neilstoggie
outside Marjeiths shows
marked 84
The Fountain Well in the High Street Edinburgh

Richard Demarco
May 78

prosperose delle alte colline e delle montagne come, per esempio, alle 'Poppe' di Fife e alle 'Poppe' di Jura. I più antichi segni prodotti dall'uomo rispettano sempre la presenza della Dea, come i sentieri, anzitutto, e come le mulattiere e le strade dei mandriani, e lungo le siepi e i muri a secco. Nel mondo celtico le strade più antiche mostrano chiaramente le rotte intraprese dal dio celtico Lúg, l'artista archetipico, il Luminoso dell'Alto Luogo, onorato attraverso i riti della stagione di Lammas. Lúg rappresenta la corretta e delicata interferenza umana entro il sistema di Madre Natura, il dialogo creativo tra l'uomo e l'universo.

Tutti i segni lasciati da Lúg sulla superficie dell'essere fisico della Dea sono amorevoli e rispettosi. Lei non li tollererebbe in nessun'altra forma. Lúg è l'equivalente celtico del dio romano Mercurio. È il protettore della Via. Egli riunisce sensibilità maschile e femminile nei punti di contatto che il medesimo stabilisce nell'ono-rare la Dea. Tutti i veri artisti, uomini o donne che siano, proseguono il ruolo di Lúg ed estendono la sua opera assumendosi la responsabilità di agire pienamente affinché l'intromissione umana sia piena di amorevole attenzione per le vie della Natura. Senza l'aiuto dello spirito di Lúg, tutte le azioni e le attività poste in essere dall'uomo saranno viste dalla Dea come forme di aggressione. Il 1° giugno 1972 appuntai la seguente nota di Diario:

Provo una gioia particolare nel chinare lo sguardo su una stradina di campagna che si snoda attraverso le forme

essenzialmente femminili dell'ondulato paesaggio scozzese e nel vederla, con un ultimo movimento, penetrare un lontano pendio. La vedo come una linea creata dall'uomo, tracciata nella natura con sicurezza e spontaneità. La vedo affilata, e il suo movimento è accelerato da pali telegrafici di legno, cancelli e recinzioni e muri a secco; e ammorbidito da siepi e boschi e file di fiori selvatici e cespugli di ginestre che crescono nell'erba alta. Prima di disegnarla, la rivendico come 'arte della terra'. È l'equivalente campestre dei piccoli spazi segreti che trovo nel paesaggio urbano.

Trovai la Dea per la prima volta in piccoli spazi del paesaggio urbano, sotto le sembianze delle viuzze e dei vicoletti di Edimburgo che conducono lontano da quegli spazi pubblici della città dove si riuniscono visitatori e turisti. Soltanto chi è innamorato di Edimburgo saprebbe come scovare questi spazi intimi. Edimburgo non è clemente nel concedere le proprie grazie agli estranei, incapaci di prestare una lunga e meticolosa attenzione alle sottili manifestazioni della sua bellezza. Furono le seducenti e misteriose linee femminili dei vicoli del Royal Mile di Edimburgo che mi spinsero a muovere i primi, incerti ed esitanti passi del lungo viaggio di 7.500 miglia che oramai va sotto il nome di 'Edinburgh Arts'.

Avviata nel 1972 come scuola estiva sperimentale, l'iniziativa aveva il suo centro nevralgico presso lo spazio espositivo della Demarco Gallery, al numero 8 di Melville Crescent, nella New Town settecentesca di Edimburgo. Il programma includeva, in via provvisoria, esplorazioni quotidiane della città e della campagna

circostante. Edinburgh Arts si trasformò gradualmente
fino a diventare, in sostanza, un viaggio alla scoperta
delle origini delle culture celtiche e preistoriche
dell'Europa occidentale, rapportate all'opera di artisti
contemporanei che mettono in discussione i logori
concetti rinascimentali di arte. Già nel 1975, la portata
dell'iniziativa si estendeva ben oltre gli attuali confini
naturali della Scozia e perfino oltre le isole britanniche,
per esplorare le linee di comunicazione che collegano
la Scozia non solo con l'Inghilterra, ma anche con
l'Italia, la Iugoslavia e Malta. Tra il 1976 e il 1977 era
arrivata, naturalmente e inevitabilmente, a estendersi
fino all'Irlanda, all'Irlanda del Nord, al Galles e alla
Francia.

La realtà fisica della Strada per Meikle Seggie entrò
a far parte del Viaggio di Edinburgh Arts nel 1973.
La Strada era una metafora del bisogno di viaggiare
fisicamente, di camminare, nel vero senso della parola,
sulle orme dei mandriani che le avevano conferito un
così gradevole aspetto.

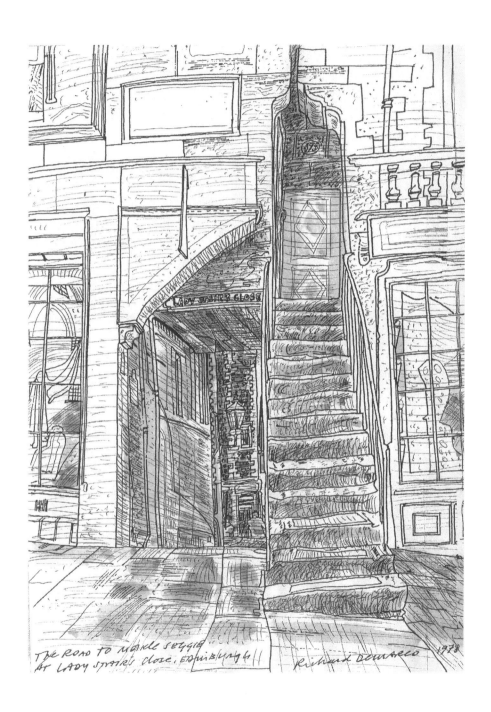

THE ROAD TO MEIKLE SEGGIE
AT LADY STAIR'S CLOSE, EDINBURGH Richard Demarco 1978

La Strada per Meikle Seggie Comincia a Edimburgo

Nel 1974, l'avvicinamento preliminare al mondo di Meikle Seggie avvenne nei pressi della sacra collina di Re Artù e della sua corte – Arthur's Seat ovvero la Sella di Artù, 'La montagna incantata'. Nel 1975, giacché la Demarco Gallery si era trasferita nella vecchia città medievale di Edimburgo, il viaggio cominciò effettivamente sulla porta della galleria, in quella parte della Old Town che va sotto il nome di Royal Mile, e in quel tratto del 'Miglio reale' dove la High Street si congiunge con la cosiddetta Canongate, nel punto preciso in cui la Porta della città si ergeva a contrassegnare la 'Fine del Mondo', separando la città e il suo Palazzo Reale sulla Castle Hill dal santuario dei Canonici dell'Abbazia di Holyrood, costruita accanto al Palazzo Reale della Holy Rude, ovvero della Santa Croce.

Soltanto chi è pronto a fare un uso appropriato di tutti i segnali e simboli che si trovano fuori dalla porta della galleria sarà in grado di trovare la strada per Meikle Seggie, e si dovrebbe prestare particolare attenzione alla presenza di un antico pozzo, pressoché il primo elemento significativo che si scorge all'uscita della galleria. Si tratta di quel che rimane dei sistemi idraulici del XVII secolo, che pompavano l'acqua lungo l'intero tratto di cinque miglia che si estende dalle Pentland Hills al cuore medievale della città, dalle cosiddette Comiston Springs – le sorgenti di Comiston denominate "la lepre", "il gufo", "la volpe" e "la pavoncella" – fino a cinque pozzi sul Royal Mile.

Pertanto l'ingresso della galleria può essere contrassegnato da uno di questi pozzi, noto come Fountain Well.

I miei disegni rendono omaggio al mistero di quel pozzo nella sua forma attuale, e all'energia che esso rappresenta. Poco più avanti, lungo la discesa del Royal Mile, si trova la casa di John Knox, pregevole esempio di architettura medievale di Edimburgo, sulle cui mura è inciso un buon consiglio per tutti i viaggiatori diretti a Meikle Seggie: "Ama Dio sopra ogni cosa e il tuo prossimo come te stesso".

Il Royal Mile si interseca con St. Mary's Street appena oltrepassato il World's End Close, e a questo punto si ha il primo segno di quella 'Maria' che fu adorata prima della Vergine Maria. Quando si fa baldoria – 'making merry', nel senso di 'Merrie Old England' (l'allegra vecchia Inghilterra) – difatti si rende onore alla dea pagana nota come Maid Marian. Gli studenti di Edimburgo causarono non pochi fastidi quando, nel tardo medioevo, la veneravano fin troppo chiassosamente in questa parte del Royal Mile.

Proseguendo lungo la strada stretta, buia, cavernosa e tortuosa, oltrepassate le residenze cittadine di alcune delle famiglie nobili più importanti della Scozia: i Moray, i Morton, i Monteith, gli Aitcheson e gli Huntley, appena fuori dell'antica Tolbooth vi è la Canongate Church, una chiesa seicentesca che palesa una forte influenza dell'architettura olandese. Guardate da vicino il punto più alto della sua semplice facciata solenne, e osservate il simbolo dell'Abbazia di

Holy Rude: ha l'aspetto di una testa di cervo con una croce tra le corna. Sta lì a ricordarci che il Palazzo di Holyrood fu edificato dopo l'Abbazia di Holy Rude, eretta dal Re Davide, figlio di Santa Margherita di Scozia, in segno di riconoscenza per l'intervento divino che lo aveva salvato da un cervo feroce durante la caccia. Stava infatti per essere incornato quando, tra le corna del cervo, apparve una splendente croce luminosa. È confortante – in questa epoca di urbanisti, ambientalisti e costruttori di 'città nuove' – sapere che Edimburgo deve le sue origini a un evento così miracoloso, un atto di fede piuttosto che una qualsiasi decisione razionale.

Il simbolo della Santa Croce (Holy Rude o Holy Rood) torna a mostrarsi sui cancelli del Palazzo – vicino al sacro simbolo dell'unicorno bianco che regge la bandiera scozzese con la Croce di Sant'Andrea – in forma di incisione in onore di "Jacobus Rex", Giacomo V di Scozia e padre di Maria, Regina di Scozia. Le torrette del vecchio Palazzo, che ricordano gli château francesi, sono pervase dalla presenza di Maria Stuarda. Il piazzale del palazzo è oscurato dalla spettacolare parete a strapiombo dei Salisbury Crags.

Raggiungete il sito dell'antico pozzo della Holy Rude, noto anche come St. Margaret's Well, dedicato a Sant'Antonio da Padova, proprio alle falde dei Salisbury Crags, e lì troverete l'inizio di quella che è nota come la 'Radical Road' – un sentiero che si snoda lungo il profilo della parete di rossa roccia vulcanica del precipizio, puntando letteralmente in direzione

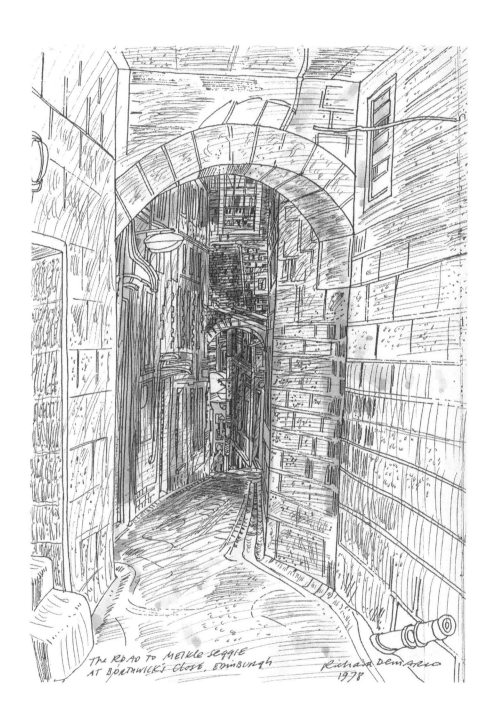

THE ROAD TO MEIKLE SEGGIE
AT BORTHWICK'S CLOSE, EDINBURGH

Richard DEMARCO
1978

130

del cielo. È possibile esplorare al meglio il parco reale di Holyrood seguendo i tre laghi sacri, che contribuiscono a dare l'impressione di trovarsi davanti a un paesaggio delle Highlands scozzesi, trasportato chissà come e, inaspettatamente e prodigiosamente, collocato nel pieno centro della città. Il primo lago in vista è il St. Margaret's Loch. Sulle sue acque scure, sopra un ripido sperone di roccia vulcanica, si ergono le rovine della Cappella dei Cavalieri di San Giovanni di Malta, quasi a ricordare a tutti i partecipanti di Edinburgh Arts che la strada per Meikle Seggie deve necessariamente includere l'imponente osservatorio lunare di Hagar Qim, tempio megalitico maltese, come pure quello di Menaidra. Accanto alla cappella, un enorme macigno indica il sito del Pozzo di Sant'Antonio. Qual è la connessione tra Sant'Antonio da Padova, patrono degli oggetti smarriti, e i crociati?

Seguendo la strada più elevata che gira intorno alla Arthur's Hill si giunge al St. Margaret's Loch, ad un'altitudine di 500 piedi sopra il Firth of Forth. Vi si potrebbe immaginare, in una notte buia rischiarata dalla luna, la scena di Excalibur sospesa sopra quelle acque profonde che offrono uno spettacolare primo piano alle più alte distese della Montagna Incantata, le quali nel contempo si modellano a forma di leone disteso. Arthur's Seat pare quindi assumere i lineamenti del leggendario leone reale della Scozia, sebbene talvolta, al tramonto, somigli piuttosto a una sfinge egiziana. Seguendo i contorni del terrazzamento preistorico si sale fino in cima. Da questo sacro ed elevato punto di osservazione, tutti i paesaggi del

Lothian si rivelano come 'terra di Lyonesse', verso sud-ovest fino alle colline di Lammermuir e Moorfoot, ed alle Pentland Hills, che cominciano ai confini della città, di nuovo ad un'altitudine pari alla metà degli 822 piedi della vetta di Arthur's Seat. Le isole del Firth of Forth ci attirano ad ovest e, alle loro spalle, verso le sacre colline del Regno di Fifeshire. Fu tra queste colline che Macbeth incontrò le tre streghe?

Si può vedere la collina di Cairnpapple, nei pressi dell'antico borgo reale di Linlithgow, segnare il sito di Cairnpapple Henge, il 'centro di telecomunicazione' preistorico del Lothian – un collegamento diretto con Stonehenge a sud-ovest, e con il Ring of Brodgar nelle lontane terre nordiche delle Orcadi. Oltre la distante e peculiare struttura a sbalzo del ponte ferroviario Forth Railway Bridge, si intravedono le colline di Fife. In piena estate il sole vi tramonterà sopra, quasi nel punto in cui, a 34 miglia di distanza, comincia la strada per Meikle Seggie.

Per raggiungere Meikle Seggie bisogna risalire la 'Radical Road' per tornare nella Canongate. Esplorate tutti i vicoli e le viuzze del Royal Mile, in modo particolare Fleshmarket Close e Advocates' Close; dirigetevi verso la merlatura del Castello di Edimburgo, verso la Cappella di St. Margaret, poi giù per Castle Hill in direzione delle altre colline della città, in particolare Calton Hill e il suo Osservatorio, e date uno sguardo alle vie che portano verso il Castello di Craigmillar, dopo il villaggio di Duddingston e la sua chiesa romanica e Duddingston Loch, sulle pendici

occidentali di Arthur's Seat, che offre un rifugio ideale per schiere di uccelli migratori.

Cercate anche il punto più settentrionale del Cammino di Santiago, ovvero la cappella quattrocentesca dei Conti di Rosslyn. Essa testimonia l'ultima fioritura dell'arte medievale degli scalpellini. Accanto all'altare maggiore, trovate il 'Pilastro dell'apprendista'. A differenza di tutti gli altri pilastri che sostengono la navata, quest'ultimo ha l'energia vorticosa di un tornado. Esplorate le vaste lande tra le colline di Moorfoot e Pentland intorno al villaggio di Howgate; al Castello di Crichton notate il cortile cinquecentesco in stile italiano creato dal Conte di Bothwell. Quindi spostatevi verso la linea costiera di Edimburgo, che si estende per dodici miglia da Portobello e Leith a Granton e Cramond, dove i Romani inviarono le proprie navi da rifornimento per la costruzione del Vallo Antonino. Passeggiate lungo le spiagge cosparse di conchiglie bianche che marcano il confine nordorientale delle Rosebery Estates, e riflettete sul perché Miss Brodie abbia trascorso le ore più felici dei suoi 'anni fulgenti' su questo tratto di costa che porta a South Queensferry. Guardando dalle finestre della Hawes Inn, da cui Robert Louis Stevenson trasse ispirazione per Il *Ragazzo rapito*, potrete osservare la gigantesca struttura a sbalzo del vecchio Forth Bridge, il più grande esempio di monumentale scultura vittoriana in ferro di tutta l'Europa.

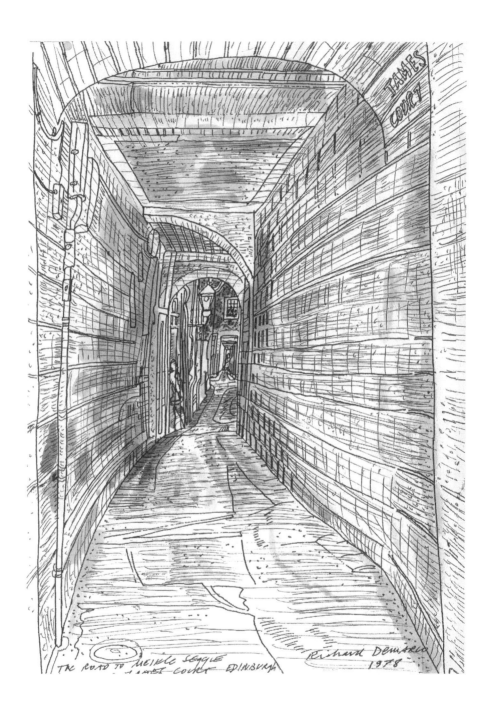

THE ROAD TO MEIKLE SEGGIE
JAMES COURT EDINBURGH

Richard DeMarco
1978

La Strada per Meikle Seggie Continua Attraverso il Regno di Fife

Passando per la High Street di South Queensferry e lungo le mura del porto medievale, attraversate il fiume Forth sul nuovo ponte stradale, curiosamente somigliante al Golden Gate di San Francisco, e scrutate la fascia costiera del Fifeshire nei pressi di North Queensferry, dove i due Forth Bridge si vedono al meglio. Esplorate la linea costiera fino a Dalgety Bay (dove, su una spiaggia rocciosa, scorgerete le rovine quattrocentesche della cappella di Santa Brigida) finché non trovate Aberdour. Non tralasciate il suo castello medievale, la cappella e la colombaia o le mura del porto antico. Da qui potrete vedere l'isola di Inchcolm (St. Colm's Inch), l'equivalente, sulla costa orientale scozzese, dell'Isola di San Columba ad Iona, con tanto di abbazia agostiniana e cappella celtica.

Potrete attraversare i ¾ di miglio delle profonde acque di Mortimer's Deep – che separa l'isola dalla spiaggia di Aberdour – se riuscite a ingraziarvi la gente di Aberdour, che al momento si sta battendo per la sopravvivenza dell'ambiente in questo tratto di costa idilliaca, ora tragicamente minacciata dalla sempre più florida industria petrolifera del Mare del Nord. Può darsi che tra l'isola di Inchcolm, che si estende per meno di un miglio, e il promontorio boscoso noto come Hound Point sarà costruito un impianto petrolchimico di 400.000.000 sterline, in nome del concetto di progresso degli anni '70, nonché del pieno impegno a favore di una forma di energia non-rinnovabile.

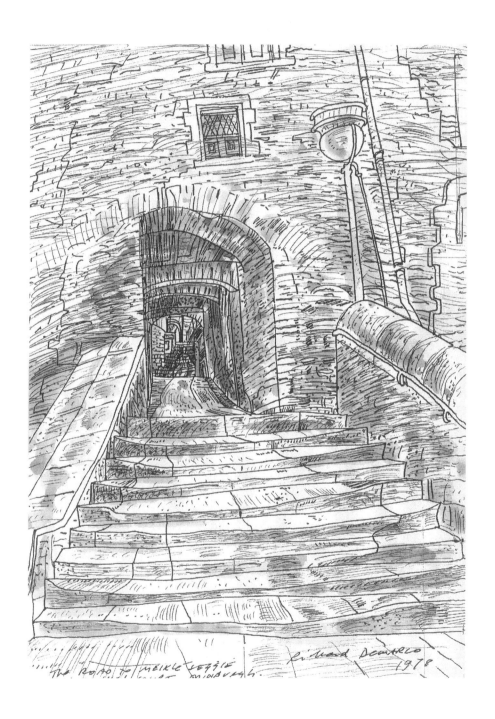

The Road to Meikle Seggie
at Midburgh

Richard Demarco
1978

Meikle Seggie si trova a nord-ovest di Aberdour.
La si può raggiungere seguendo l'autostrada in
direzione nord, verso Perth, fino al bivio per Kinross e
Milnathort. Prestate la massima attenzione al cartello
stradale che indica l'approssimarsi del bivio per
Milnathort. Se siete tanto fortunati da trovare la strada
per Meikle Seggie, non siate troppo delusi – cinque
anni dopo il mio primo viaggio lungo le sue dieci
miglia, molti dei segnali erano stati cambiati in nome
dello stesso spirito di progresso che ora minaccia
Inchcolm. Gran parte della strada è stata ampliata e
raddrizzata. I cartelli più vecchi sono stati rimpiazzati,
compreso il più magico di tutti, ovvero un palo di
metallo arrugginito sormontato da un cerchio di
metallo dal diametro di 18 pollici.

Per fortuna, tuttavia, in questi anni la strada mi ha
rivelato, a poco a poco, sempre più dei suoi misteri.
Ho scoperto il sito del pozzo che veniva chiamato
Moneyready Well, mezzo miglio ad ovest di Tilly-
whally, sul lato nord della strada. Era forse un antico
pozzo dei desideri? Sono stato inoltre molto lieto di
scoprire, tre anni fa, l'architrave di una porta nel
cortile della Fattoria di Auchtenny, con una scritta
incorniciata da un cuore che commemorava l'amore
di "IA per BG", datata 1702. La fattoria è ancora
nelle mani della famiglia che la costruì. Vi potranno
raccontare che l'architrave risale a soli tredici anni
prima dell'uccisione di "IA" durante la prima rivolta
giacobita, mentre combatteva per il Vecchio
Pretendente.

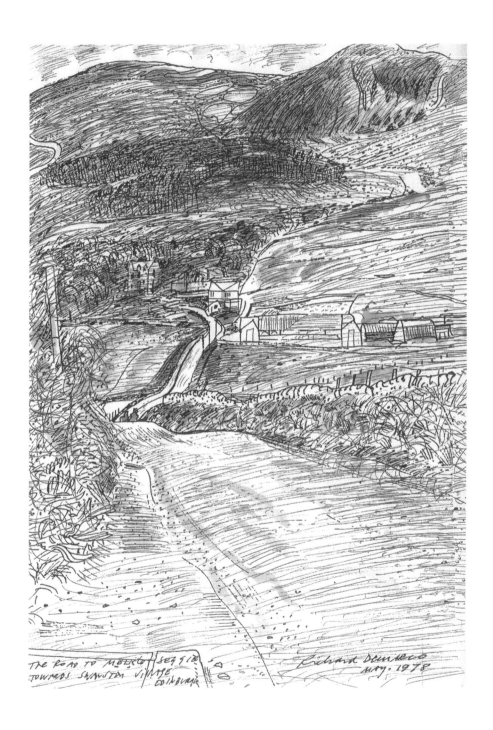

THE ROAD TO MEERS OF SE49IE
TOWARDS SWANSTON VILLAGE
EDINBURGH

Richard Demarco
May. 1978

La strada vi condurrà pure, sul tratto da Dunning a Auchterarder, ad un monumento eretto sul ciglio della strada per commemorare la triste sorte di Maggie Wall, la strega di Dunning. Una piccola croce in pietra sovrasta un tumulo, alto dodici piedi, composto di massi e pietre appena sbozzate. Su due di queste pietre è iscritto, in bianco di calce, il fatto agghiacciante che "Qui Maggie Wall fu messa al rogo come strega, 1637". Ecco la prova incontestabile che le vie della Dea potrebbero essere totalmente fraintese e temute per le ragioni sbagliate. Che cosa fece Maggie, mi domando, per essere trattata in quel modo? Ebbe forse il coraggio di risvegliare lo spirito del Drago di Dunning? Vi è anche uno strano menhir sulla cima di una collinetta, a poche iarde dal lato sinistro della strada, subito dopo il cartello stradale per Dunning e per il Path of Condie. Nella pietra era stata fatta una profonda incisione, sulla superficie piatta del lato rivolto a ovest. La forma è quella di una croce. Questo atto era forse parte della stessa forza che aveva timore di qualsiasi cosa Maggie incarnasse – il potere di tutte le dee pagane – un anatema per le anime presbiteriane del tardo XVII secolo che non riuscivano a comprendere la religione cristiana semplicemente come nuova forma con cui rendere manifesta la presenza della Dea? Ma quando rimpiazzeranno il vecchio cartello ufficiale nel bel mezzo di Milnathort con uno nuovo? In tal caso, si può star certi che non porterà il nome di Meikle Seggie.

Il Viaggio di Edinburgh Arts del 1978 è lungo 7.500 miglia. Dovrà necessariamente includere la Strada per Meikle Seggie. Comincerà e terminerà sulla collina

sacra di Arthur's Seat e presso la Demarco Gallery. Si estenderà a sud fino all'isola di Malta e ai templi preistorici di Hagar Qim, l'equivalente maltese del Ring of Brodgar delle Orcadi. Terrà in considerazione il nostro mondo moderno, e i segnali, i simboli e i manufatti che rappresentano gli strati del tempo passato; il Rinascimento, il Medioevo, il mondo classico di Roma e della Grecia, e il mondo al di là del tempo – il mondo in cui dimorano il Re Artù, Gawain, l'Uomo Verde nell'Abbazia di Culross, Thomas the Rhymer a Earlston, Merlino, Ulisse, Calypso, Saint Serf e la Regina Maeve; quel tempo e quello spazio che tutti gli artisti conoscono bene quando usano tutta la forza dell'immaginazione poetica, lo sconfinato tempio dei nostri sogni ad occhi aperti e delle aspirazioni del cuore umano.

Il mio istinto mi dice di creare disegni e dipinti della Strada per Meikle Seggie, non soltanto lungo le sue dieci miglia, ma anche quando essa si rivela attraverso i racconti dei cavalieri di Artù e degli Argonauti, e attraverso gli avventurieri odierni che questi incarnano – i pittori e gli scultori, che operano sotto l'ispirazione di Lúg.

Posso disegnare o dipingere i segnali tangibili e osser-vabili, le tracce e le piste che essi si lasciano dietro quando viaggiano in armonia con la Dea, pertanto i miei disegni riguardano quel che vedo nel mondo reale che mi circonda. Riguardano la magia in tutte le cose che riconosciamo come normali. Non hanno come soggetto il paranormale. Riguardano le strade

ordinarie e le cose ordinarie che vediamo nelle strade
– muri di pietra, cancelli di fattorie, siepi, pali del
telegrafo, cartelli, tabernacoli al margine della strada,
alberi, prati, piante, fiori ed erbacce e il modo in cui la
strada avanza incorporando tutte queste cose 'normali'
insieme con i 'normali' movimenti degli animali e degli
uccelli, e il vento e il tempo in cui essi si imbattono e i
movimenti delle nuvole e i temporali e i raggi di sole.
Riguardano case e fabbricati agricoli ordinari e, nei
villaggi e nelle cittadine, lastricati e angoli di strade,
pluviali, grondaie, comignoli, finestre, porte, panni
stesi ad asciugare, balconi e tutte le forme di arredo
urbano utile. La strada non si concentra su castelli,
palazzi, cattedrali o edifici storici e grandiosi.
Piuttosto, essa è dominata da piccoli dettagli
apparentemente insignificanti e da forze nascoste,
da sorgenti sotterranee 'cieche' e dai movimenti
costantemente volubili dei litorali, dei fiumi, e del
sorgere della luna e dei tramonti.

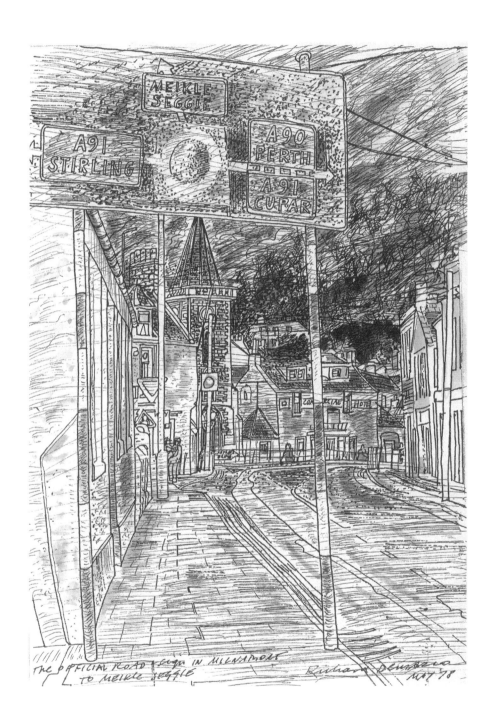

THE OFFICIAL ROAD sign in MILNATHORT
to MEIKLE SEGGIE

Richard Demarco
MAY 78

La Strada verso Meikle Seggie nel Viaggio di Edinburgh Arts alla Scoperta delle Origini Culturali dell'Europa

Riconosco la strada che si spinge fino alle isole maltesi da toponimi quali Hagar Qim, Mdina, Rabat, Xlendi e Micabba, e da alcuni altri situati in Italia, ad Alberobello, Martina Franca, Atina, Varese e Picinisco, e in Francia a Carnac, Brignogan, Vence, Roscoff, e in Iugoslavia a Montona, Mostar, Zagabria e Sarajevo. I toponimi scozzesi, gallesi, irlandesi e inglesi sono praticamente sconosciuti a quanti pianificano viaggi con l'aiuto delle guide turistiche. Questi nomi talvolta definiscono villaggi e cittadine come per esempio Cerne Abbas, Echt, Tarbert, Zennor, oppure monti, colline e collinette a Knocknarea, Robin Hood's Stride, Kes Tor, e Goat Fell ad Arran, o templi preistorici, tumuli e dolmen a Sun Honey, Cairnpapple, Castle Rigg, Pentre Ifan, Bryn Celli Ddu, Knowth, Giurdignano, Barumini, Nuoro e Scor Hill; o chiese, monasteri e cappelle a Roslin, Downside, Trinity Apse, Brechin, Torphichen e il Tempio di Carlo Magno ad Aquisgrana; o giardini a Edzell, Brodick, Chatsworth e Haddon, Nido dell'Aquila e Ta' Torri; o vasche e fontane sacre a Youlgreave, Les Trois Fontaines, La Fontaine du Peyrat a Vence, La Fontaine aux Colombes a Vence e La Fontaine de Puyrabier, Gençay. Ne fanno parte anche vicoli, viuzze, vicoli ciechi, stradine e tutti i piccoli spazi del paesaggio urbano creati dall'uomo quali Borthwick's Close e Castle Wynd a Edimburgo, Triq Sant Orsla a Senglea, Rio di Santa Fosca a Venezia e Cardinal's Alley a Londra. Tutti questi nomi mi

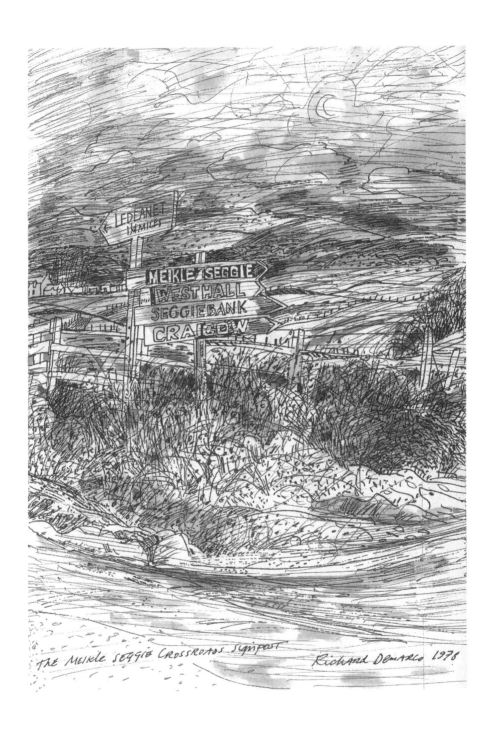

LEDLANET
14 MILES

MEIKLE SEGGIE
WESTHALL
SEGGIEBANK
CRAICOW

THE MEIKLE SEGGIE CROSSROADS SIGNPOST

Richard DeMarco 1976

sovvengono senza sforzo mentre scrivo e desidero ardentemente di concedermi il piacere di penetrare i loro confini sinuosi e sempre più misteriosi.

Questi nomi rievocano non uno, bensì tutti i sei viaggi di Edinburgh Arts intrapresi ogni anno a partire dal 1972. Rianimano i miei ricordi di isole remote quando elenco nomi quali Gavrinnis, Torcello, Burano, San Francesco del Deserto, Innishmurray, Arran, Inchcolm, Inch Tavannach, Garvalloch, Er Lennic, Devenish e Boa, o uno di quei luoghi in cui lo spirito e il potere di San Michele furono mandati a trasformare la forza indistruttibile della Dea in un contesto cristiano presso St. Michael's Mount, Mont St. Michel, Ilot St. Michel, St. Michel de Brasparts, Monte San Michele, St. Michael's Kirk, Glastonbury Tor e Barrow Mump.

Ci sono poi i nomi dei santi legati ai luoghi in cui essi abitarono per instaurare un dialogo con la Dea – Melangell, Govan, Brigit, Columba, Kessog, Pol de Leon, Catherine, Antonio da Padova, Margaret, Francis, Just e Julian.

La Strada per Meikle Seggie esiste per me come una realtà fisica, ma è ancora più importante come metafora di tutte le strade che si trovano al di là della nostra immaginazione. Essa rappresenta inoltre quella terra o quello spazio che vorrei davvero vedere rispettato e protetto e sviluppato nei nostri tempi, quel bellissimo paesaggio campestre o urbano creato dall'uomo, che sia la Fattoria di Celle di Giuliano Gori in Toscana, il Somerset, o il Palazzo Gnoni-Mavarelli a Perugia, la Cumbria, la Sardegna, la Bretagna, Argyll,

Pembroke-shire, Venezia, Salisbury, St. Paul de Vence o le Trossachs. Questi sono tutti al di là dei progetti di qualsiasi generazione di architetti. Riguardano tutti generazioni di agricoltori, pescatori e artigiani che sanno istintivamente come utilizzare al meglio i materiali locali. Nessuno di questi luoghi è stato costruito come ambiente destinato ai turisti. Sembra che agli architetti e agli urbanisti non sia più consentito di costruire tali luoghi. Le nostre fin troppo razionali normative in materia edilizia non permetteranno il margine di irrazionalità necessario affinché si possa costruire un qualsiasi edificio decoroso con muratori che si assumono piena responsabilità per ogni pietra che viene posta sopra l'altra.

Soltanto quando impareremo di nuovo a onorare la Dea, si terrà pienamente conto degli apprendimenti tratti dalla Strada per Meikle Seggie in tutti gli ambienti che creeremo in futuro, e nel modo in cui probabilmente fabbricheremo le cose di cui abbiamo bisogno per il nostro viaggio attraverso la vita. Soltanto quando sapremo come assumere piena responsabilità per tutte le cose create dall'uomo e sapremo come amarle, allora le renderemo gradevoli ai nostri occhi. Queste cose ci accompagnano nel nostro viaggio attraverso la vita. Non devono confonderci né ostacolarci. Devono essere costruite in modo tale da poterle trasmettere, a prescindere dal loro stato di logoramento, a chi deve seguire le nostre orme, a chi le potrebbe utilizzare eventualmente come segnali o mappe o strumenti, attrezzi e persino talismani.

Questa regola vale per tutte le cose che costruiamo, anche il più umile tavolo o sedia, carriola, carretto o bastone, come pure l'attrezzatura e l'equipaggiamento più essenziali – persino i nostri abiti da lavoro e tutti i nostri scritti, disegni e dipinti. Poi ci sono le finestre ad angolo e le porte dei nostri eremi, e in particolare quel luogo speciale in cui ci sentiamo più 'a casa'.

Questo posto speciale è, naturalmente, la nostra dimora speciale, il nostro vero e proprio nido, dove ci sentiamo a più stretto contatto con la complessità di tutti i tempi passati – non solo della nostra vita, ma anche della vita dei nostri antenati – e, più di ogni altra cosa, con la Madre Terra. Questo luogo speciale deve essere visto per ciò che effettivamente è: la nostra casa, ma anche la destinazione più lontana di tutti i nostri viaggi.

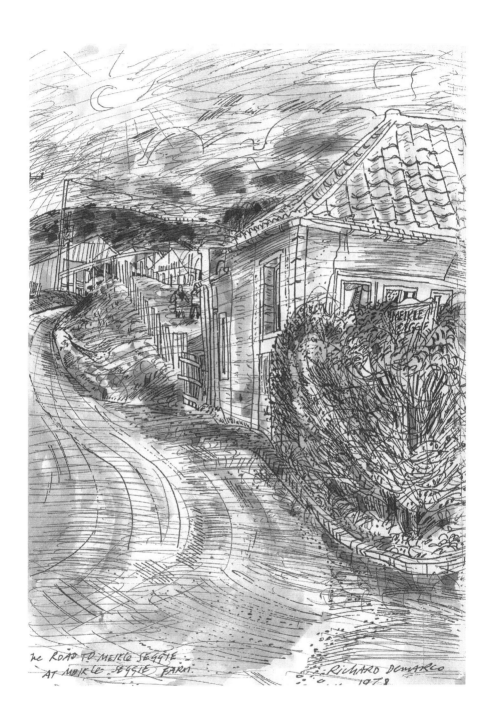

The ROAD TO MEIKLE SEGGIE
AT MEIKLE SEGGIE FARM.

RICHARD DEMARCO
1978

148

Post scriptum: La Strada per Meikle Seggie, Domenica 7 aprile 1973

Cinque anni fa ho appuntato nel mio diario un'intera nota intitolata "La Strada per Meikle Seggie". Non si trattava del mio primo viaggio lungo la strada; avevo scoperto per la prima volta Meikle Seggie in una sera d'autunno del 1972, ma al tempo non riuscii a trovare le parole per descrivere la mia esperienza. Le parole che usai sono inadeguate a descrivere un'esperienza quasi completamente visiva, e tuttavia mi aiutano a mantenere a fuoco la memoria fotografica di una giornata indimenticabile.

In questa giornata limpida, più luminosa e scintillante di qualsiasi altra che riesca a ricordare, con il cielo in continuo movimento, al ritmo dei rami ondeggianti degli alberi battuti dal tempestoso vento del nord... La Strada per Meikle Seggie la si poteva vedere davvero. Fu il giorno in cui questa singolare ed inimitabile linea di dieci miglia tracciata dall'uomo entrò a far parte del viaggio che è già iniziato per tutte le persone coinvolte nell'Edinburgh Arts 73. Forse questa strada aiuta a definire 'Edinburgh Arts' come una spedizione in quello spazio e luogo, in quel paese misterioso al di là del tempo che soltanto il paesaggio scozzese può incarnare per tutti gli espatriati scozzesi che sognano la patria lontana in quello stato di rêverie, con quell'intenso senso di consapevolezza che ha prodotto alcune delle migliori opere musicali e letterarie della Scozia.

In un tal giorno in cui la luce intensa della sera

WHEN I EVENTUALLY MET Joseph Beuys IN THE WINTER OF 1970, HE WAS FULLY
OCCUPIED WITH HALF-A-DOZEN FRIENDS WHO OCCUPIED HIS SMALL STUDIO
WHICH SERVED AS A RECEPTION AREA AND OFFICE, AN EXTENSION OF THE
UNOBTRUSIVE HOUSE IN WHICH HE LIVED IN THE OBERKASSEL DISTRICT OF DUSSELDORF
WITH HIS WIFE EWA, AND TWO YOUNG CHILDREN JESSYKA AND WENZEL. I WONDERED
WHAT I COULD OFFER THAT WOULD MAKE HIM CONCENTRATE HIS ATTENTION UPON
SCOTLAND, THE VERY PERIPHERY OF THE INTERNATIONAL AND CONTEMPORARY ART
WORLD. I DECIDED NOT TO ASK HIM TO MAKE A NEW AND SPECIAL ART
WORK AT THIS TIME, BUT TO CONCENTRATE INSTEAD UPON THE SIMPLE, OBVIOUS AND
UNIQUE NATURE OF SCOTLAND'S PHYSICAL BEAUTY DEFINING THE SEA-GIRT WESTERN
EXTREMITY OF EUROPE.
OVER TEN MINUTES I SHOWED HIM A COLLECTION OF POSTCARDS OF SCOTLAND.
HE EXAMINED EACH AND EVERY CARD. THEIR SUBJECT MATTER WAS A MIXTURE
OF HEATHER AND HEATH; MOUNTAIN STREAM AND WATERFALL; FORESTS & FIELDS;
DEER AND SHEEP AND HIGHLAND CATTLE; THE MIDSUMMER SUNSET OVER ISLANDS;
CELTIC AND PICTISH STANDING STONES. AFTER A LONG SILENCE HE REMARKED:
"I SEE THE LAND OF MACBETH; SO WHEN SHALL WE TWO MEET AGAIN IN THUNDER
LIGHTNING OR IN RAIN, WHEN THE HURLY BURLY'S DONE, WHEN THE BATTLE'S FOUGHT
AND WON."
FOUR MONTHS LATER JOSEPH BEUYS ARRIVED IN EDINBURGH, ACCOMPANIED BY
KARL RUHRBERG AND GEORGE JAPPE.
I DECIDED TO TAKE JOSEPH BEUYS ON THE ROAD TO THE ISLES INTO THE
CELTIC WORLD OF THE MOOR OF RANNOCH.

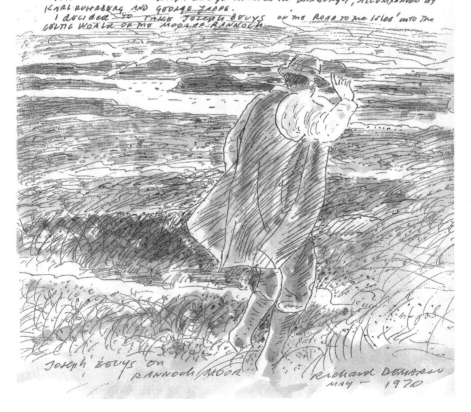

Joseph Beuys on
Rannoch Moor
 Richard Demarco
 May – 1970

150

primaverile si trasformava in un prolungato crepuscolo riluttante ad abbandonare il cielo a occidente, sembrava naturale che, alle otto di sera, i raggi quasi orizzontali del sole dovessero calare sulle acque del Loch Leven, con il suo castello sull'isola così tragicamente associato agli anni di prigionia di Maria Regina di Scozia. La luce dorata cadeva sulle ali svolazzanti di un grande stormo di uccelli che parevano formare una grossa nuvola di enormi fiocchi di neve sull'acqua blu brillante del lago, contro lo sfondo blu acciaio del cielo. I loro versi erano tutt'altro che striduli, eppure rassomigliavano a gabbiani. Si poteva identificare ogni caratteristica del paesaggio intorno al lago, e persino in lontananza il colore e la forma delle colline e delle nuvole si mostravano nei minimi dettagli. La residenza secentesca di Kinross House, con il suo parco circostante, dominava le piatte sponde occidentali del lago. Da qui si poteva raggiungere a piedi la riva, dove gli uccelli si posavano animatamente a gruppi. Il viaggio di ritorno a Edimburgo attraverso il Forth Bridge riservava altre due manifestazioni della magia del giorno. Si potevano vedere le montagne a ovest nei pressi di Loch Lomond, forme arrotondate nero-blu contro una striscia sottile di cielo rosa acceso, che sostenevano l'intero peso delle grigie e minacciose nuvole sovrastanti e, dall'altra parte del ponte, nella luce dorata del cielo sud-occiden-tale, compariva la figura ben definita di un uccello gigantesco – un drago volante con un'apertura alare di cinque miglia e due enormi artigli protési fin quasi alla sua testa d'aquila.

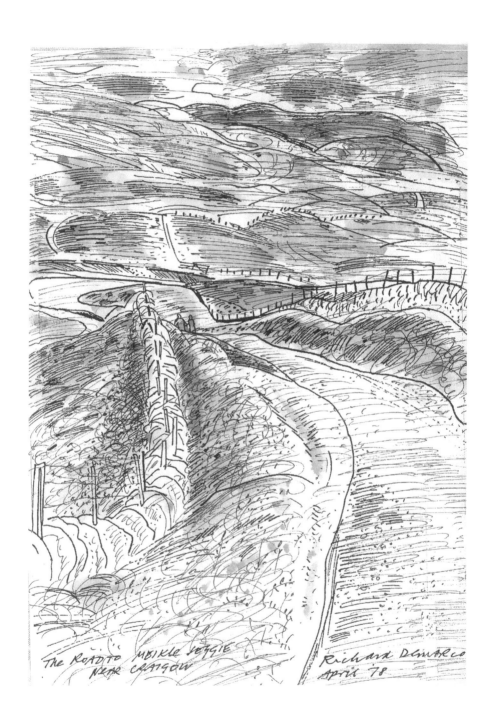

THE ROAD TO MEIKLE SEGGIE
NEAR CRAIGOW

Richard DeMarco
April '78

Era il giusto epilogo di una giornata perfetta –
una giornata che è cominciata veramente su quella
strada per Meikle Seggie. Come tutte le cose
inverosimilmente belle, bisognava cercarla come
l'unica vera strada di tutte le fiabe. Nell'aria aleggiava
magia di fiaba. Bisognava essere sicuri dei propri istinti
e non farsi deviare verso i più ovvi, facili percorsi che
esercitano un comodo richiamo sugli automobilisti
della domenica. Poiché la strada di Meikle Seggie
appare come una strada carreggiabile, se non si è
particolarmente accorti si è destinati a non scorgerla
sulla via per Ledlanet. Questo è stato il mio primo
viaggio in auto, in pieno giorno, lungo la strada verso
Meikle Seggie, in preparazione della mia mostra di
dipinti e disegni alla fine di maggio. La strada
comincia a 45 minuti dalla Demarco Gallery in Melville
Crescent, in quel momento in cui, per la prima volta,
si vede l'unico e solo segnale stradale ufficiale per
Meikle Seggie.

Pur tuttavia, la strada per Meikle Seggie non esiste
ufficialmente. Non la si può trovare su una qualsiasi
mappa ordinaria della Scozia, eppure oggi mi è stato
possibile guidare lungo uno stretto e sinuoso nastro di
strada che conduceva lontano da tutti i percorsi ben
segnalati del Kinross-shire, attraverso le misteriose
valli nascoste delle Ochil Hills, che si distendono come
ultima barriera per impedire agli abitanti delle
Lowlands scozzesi di vedere il pieno mistero dei Monti
Grampians dietro le fertili e ondulate pianure del
Perthshire. Saint Serf, il coraggioso difensore della
Chiesa romana, riconobbe le colline di Ochil come

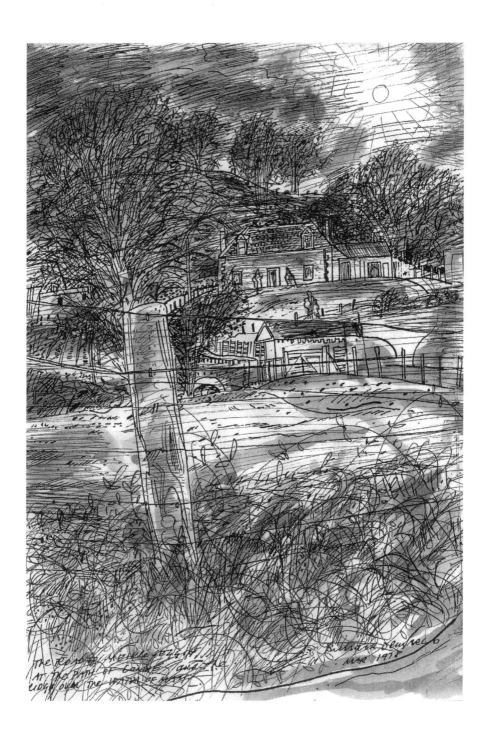

THE ROMANS WERE TAUGHT
AT THE BATTLE OF GASKE AND THE
EDGE OVER THE HEATH OF MAT

Richard Demarco
MAR 1975

frontiera di quel mondo celtico che sfidava il suo cristianesimo mediterraneo. Seguendo le orme di Saint Serf sull'autostrada in direzione nord dal Firth of Forth, ci si può ritrovare nel centro di Milnathort. Lì, sulla vecchia strada principale a nord, oltrepassato il centro della cittadina, si può osservare un cartello stradale ufficiale della Contea di Kinross-shire, indicante che Meikle Seggie si trova tra nord e nord-ovest, mentre Stirling è a nord-ovest e Perth a nord-est.

Nelle due miglia che seguono, avrete difficoltà a scovare il cartello successivo per Meikle Seggie. Ci si deve accontentare di seguire le indicazioni per il Path of Condie. Alla fine scoprirete, a quel punto seguendo un segnale per l'Ochil Hills Hospital, che quello per Meikle Seggie altro non è che un piccolo, insignificante cartello di legno fatto a mano che indica un'ordinaria strada a senso unico perpendicolare alla strada Milnathort-Ledlanet, a due miglia dalla Ledlanet House – la risposta scozzese di John Calder al Glyndebourne in Inghilterra. Prima di raggiungere questo punto, potreste essere ingannati e fuorviati da altri segnali che indicano Tillywhally, Glenfarg, Dunning e Nether Tillyrie. Troverete Meikle Seggie se la cercate con perseveranza e con l'istinto del viaggiatore di una fiaba, costantemente all'erta per scovare segnali e simboli sugli alberi, nei cespugli e nella configurazione generale del terreno, e conscio del fatto che ogni passo dipende da un fuggevole dettaglio – una foglia che cade, un raggio di sole, il battito d'ali di un uccello. È possibile che la vostra fede nel significato di Meikle Seggie sia messa a dura prova una volta scoperto, dopo

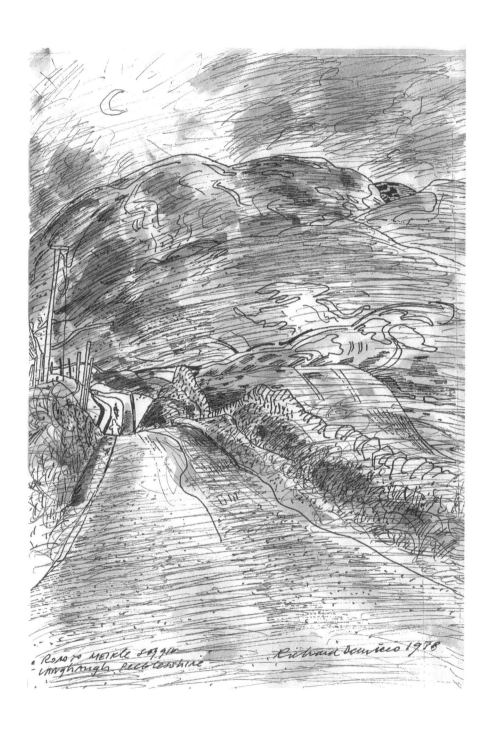

Road to Meikle Saughy
Innghrough Peeblesshire

Richard Demarco 1978

un percorso di sole 200 iarde, che Meikle Seggie potrebbe rivelarsi quella che pare essere una cascina, con il nome dipinto a mano su un cartello che sembra quasi cresciuto a dismisura tra la siepe del giardino.

Fate attenzione, la strada continua senza indicazioni lungo la siepe, invitandovi a salire su per le colline. Non fatevi ingannare dai segnali dipinti a mano per Seggiebank, Pathstruie, West Hall, Craigow, perché ora vi trovate veramente sulla strada verso Meikle Seggie, verso i siti di antiche case coloniche anonime, disabitate e spesso in rovina. Contribuiranno a darvi l'impressione di essere penetrati nel passato della Scozia. Qui, noterete che la strada inizia a salire gradualmente su un'ondulata brughiera selvaggia. Poi, improvvisamente, la strada comincia a curvare in discesa verso il più ampio panorama immaginabile di colline, laghi e montagne, dal Fife al Perthshire e persino fino a Coupar Angus. Ora vedrete quel tratto della strada dove Saint Serf combatté contro il drago di Dunning. Attraverserete, come fece il santo, il Water of May, un ruscello d'altopiano sotto le cui limpide acque correnti si scoprono pietre semipreziose. Nella quiete delle sue pozze più profonde, sovrastate da alberi, fareste bene a considerare la possibilità di cercare un punto tranquillo dove pescare o nuotare.

Le nuvole di neve passavano rapidamente, lasciando il posto a sprazzi di intensa luce brillante che inondava le pendici delle colline, ponendole in scenografico contrasto con quelle colline e quei campi ancora immersi nella luce cupa dell'inverno. Vidi con mia

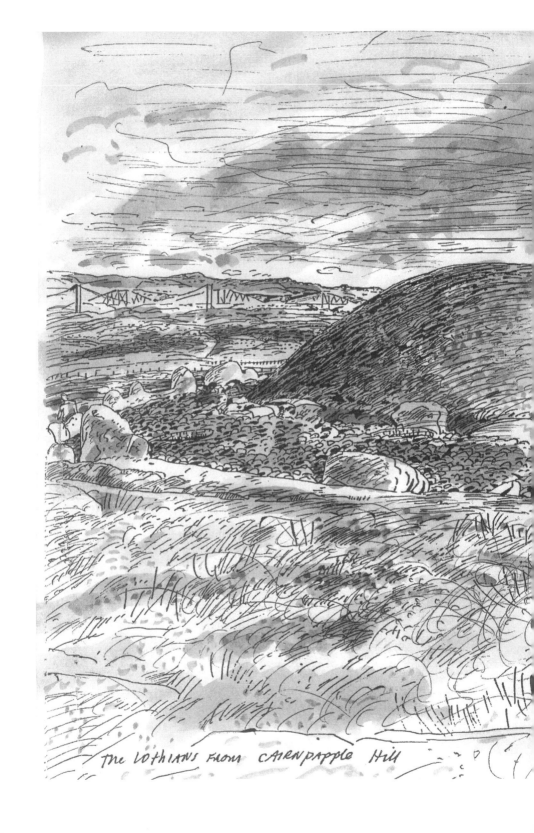

THe LOTHIANS FROM CAIRNPAPPLE HILL

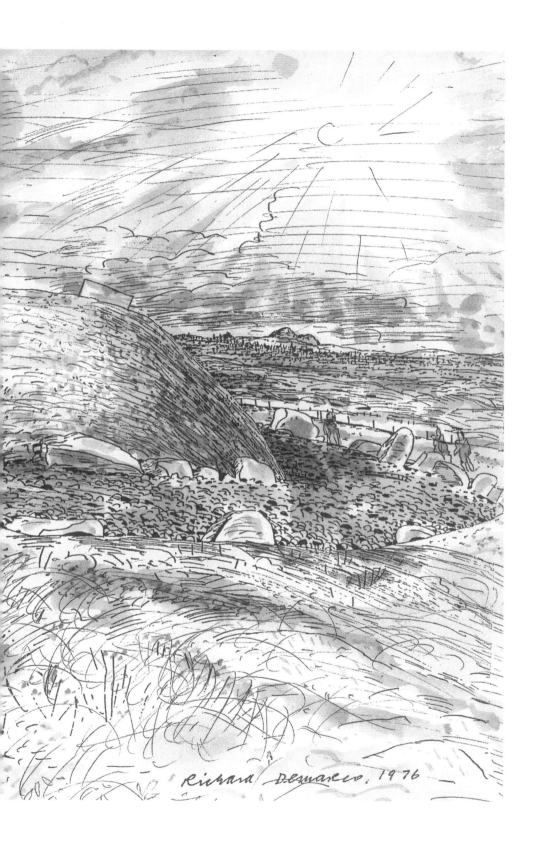

Richard Demarco, 1976

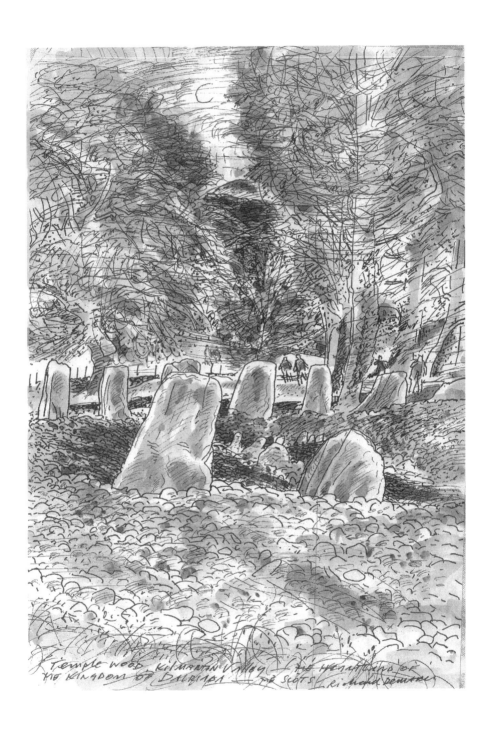

Temple Wood Kilmartin Valley. The Heartland of the Kingdom of Dalriada. The Scots. Richard Demarco

grande gioia e stupore un vecchio cartello arrugginito, situato poco prima che la strada si snodi lungo il ripido pendio del Path of Condie. È una robusta trave di metallo alta dieci piedi, sormontata da un cerchio metallico di diciotto pollici di diametro. Guardate il cielo attraverso il centro del cerchio. Potreste essere fortunati e scorgere un volo di uccelli o una nuvola passeggera. Notate il testo sibillino in rilievo sulla placca di metallo sottostante. Ci sono due parole che indicano enigmaticamente "Dieci Miglia". Considerate che sono dieci miglia dal punto in cui avete visto il nome 'Meikle Seggie' per la prima volta e, a questo punto, la strada è in procinto di cambiare direzione, allontanandosi da nord-est verso ovest.

Da questo punto in poi vi conduce verso l'antico Regno celtico di Dalriada e, oltre quello, verso le Isole Ebridi, ricche di cultura preistorica e celtica, a Kilmichael Glassary, Kilmory Knap, Temple Wood, Nether Largie e, attraverso le acque vorticose di Corrievreckan Whirlpool, alle Garvellachs, le cosiddette 'sacre isole dei mari', e oltre ancora a Mull, Iona, Skye, attraverso il The Minch, a Rodel e alle sue 'Sheela-Na-Gig', e alla sabbia bianca di Luskentyre a Harris, al grande osservatorio megalitico di Callanish a Lewis. Fermatevi al centro di Callanish e saprete per certo che la strada per Meikle Seggie porta in quel punto spazio-temporale verso cui tutti i Celti scozzesi devono avviarsi – quel punto in cui essi vedono il loro vero sé in relazione a tutte le meraviglie del mondo, ai misteriosi movimenti del sole, della luna, delle stelle e dell'intero universo.

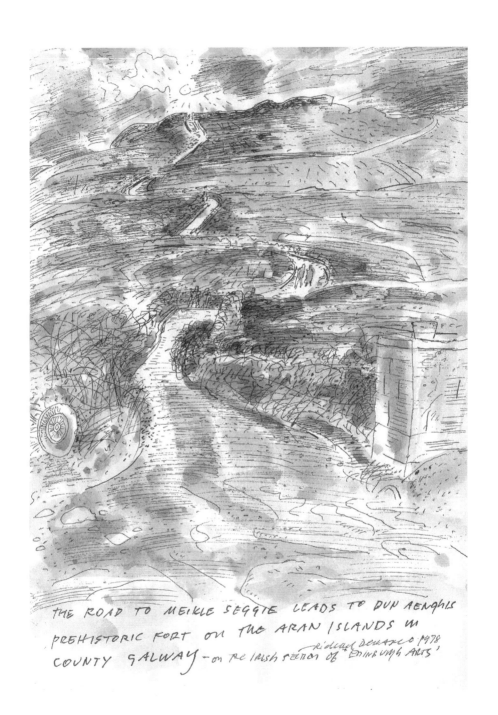

THE ROAD TO MEIKLE SEGGIE LEADS TO DUN AENGHIS
PREHISTORIC FORT ON THE ARAN ISLANDS IN
COUNTY GALWAY — on the Irish section of EDINBURGH ARTS
Richard Demarco 1978

La strada per Meikle Seggie dovrebbe terminare nei pressi del Path of Condie, presso il borgo di Pathstruie. Potrebbe finire in modo sensazionale nella ripida discesa verso il vecchio ponte che attraversa il Water of May a Pathstruie, ma lì scoprirete che conduce a Dunning o a Forgandenny, ad un incrocio a T, ed entrambe le strade vi affascinerebbero. Queste estensioni della strada per Meikle Seggie sono fiancheggiate da campi gremiti di grassi buoi neri e pecore circondate da agnellini appena nati. Quella domenica, le nuvole all'orizzonte erano tutte in movimento, con i contorni che imitavano quelli delle colline, catena dopo catena, allontanandosi nella più remota distanza. Il mese prossimo dovrò fare almeno una decina di viaggi lungo questa strada, se voglio avere la mostra pronta per l'apertura del 26 maggio.

Ho chiamato questa strada "La Strada per Meikle Seggie" perché in realtà non porta a una città, a un villaggio o a un borgo, ma al cortile di una fattoria chiamata "Meikle Seggie", che segna il sito di un antico insediamento ormai considerato troppo insignificante da cartografi e, al di là di quel cortile incospicuo, essa porta a tutto ciò che io conosco e amo in Scozia. È una strada in armonia con la natura, una strada che segue la configurazione del territorio – sale, scende, gira, serpeggia come una cosa viva. Essa non distoglie in alcun modo dal paesaggio incontaminato delle dolci colline. Oggi avrebbe potuto condurre ai villaggi di Newton of Pitcairns e di Dunning. Avrebbe potuto portare a Forgandenny o a Glenfarg, a seconda della direzione che si prende ai due incroci a T dopo

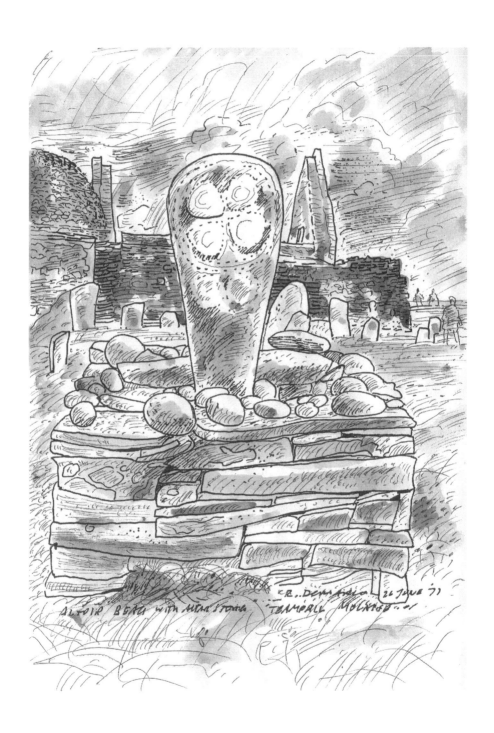

ALTOIR BEAG WITH ALTAR STONA TEAMPALL MOLAISED.

KB. DENNELLO 26 JUNE 71

cinque miglia di tragitto. Dunning incarna la Scozia ritratta da Lewis Grassic Gibbon in *Sunset Song*, con i suoi piccoli cottage di tessitori, dai colori vivaci e molto amati, tipici della migliore tradizione di architettura domestica scozzese, e la sua magnifica chiesa romanica con il campanile dal tetto spiovente.

C'è una strada che conduce dalla Tron Square ai Yetts O'Muckhart. Devo andarci; si tratta di una possibile estensione della strada per Meikle Seggie. Ma oggi ero contento di ripercorrere il viaggio da Dunning a Pathstruie e godermi di nuovo il panorama mozzafiato che la strada rivela proprio mentre comincia a discendere dal suo punto più alto in cima alle colline di Ochil, a due miglia dal Path of Condie. Le Ochils costituiscono la parete meridionale della grande valle del Perthshire che si estende da Perth a Stirling. Si può vedere questo tratto di trenta miglia quasi nella sua interezza, come pure la parete dei Monti Grampians, che formano invece il suo confine settentrionale, estendendosi a ovest dalle falde di Ben Lomond alle montagne oltre il Glenalmond fino alla Foresta di Killour.

Appena fuori Dunning, a destra della strada, al di là dei campi ondulati, potevo scorgere un lontano castello sul fianco di una collina. C'era un vecchio dal viso rubicondo che camminava sulla strada con un berretto alla Sherlock Holmes e un lungo cappotto nero. Sentivo che forse avrebbe potuto condurmi alla Scozia degli anni '20, e dalla mia eroina preferita della letteratura scozzese, la vera e propria personificazione

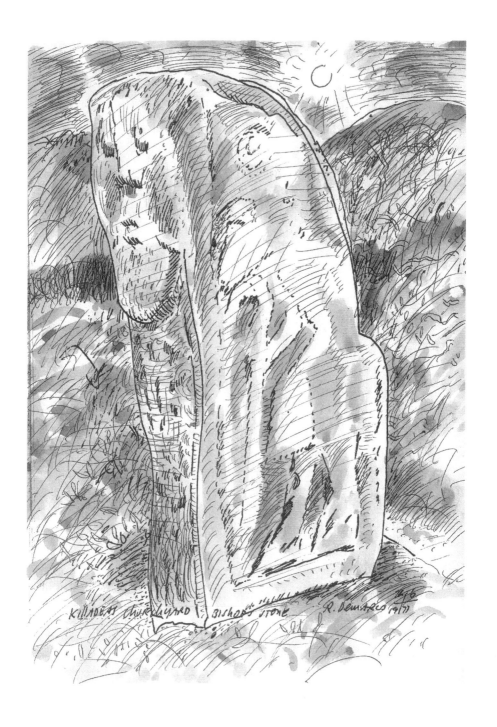

KILLADEAS CHURCHYARD BISHOPS STONE R. Demarco 19/11

dello spirito della terra di Scozia – la Chris Guthrie di Grassic Gibbon. In pochi minuti avrei visto la terra del Nord Est con gli occhi di Chris Guthrie. Ciò che mi si rivelò era il suo mondo.

Man mano che la strada saliva ripida per oltre quattrocento piedi, vidi, alla luce del tramonto che dominava l'orizzonte nord-occidentale, i contorni frastagliati delle alte vette dei Grampians, dietro le pianure ondulate dei ricchi terreni agricoli di Strathearn, decorate da macchie boschive, alte siepi e muri in pietra. Il cielo denso di nuvole, le colline e le montagne condividevano lo stesso schema di colori: tonalità fredde di viola e blu, in contrasto con il verde e giallo caldo e il nero e il bianco, laddove la neve era caduta sui campi arati, e nelle buie valli montane e nelle masse di nubi torreggianti.

La strada per Meikle Seggie si era dimostrata un evento davvero spettacolare, la mia forma di teatro preferita. Vi sono pochi ritocchi novecenteschi e il traffico è praticamente inesistente. In questo punto di osservazione, dove la strada gira intorno a una fattoria in un posto chiamato Middle Third, non c'è alcun tipo di indicazione o segnaletica stradale, quasi che l'età della macchina a motore si sia dimenticata della sua esistenza – la strada continua ad essere un sentiero antico attraverso le colline; una via di mandriani, una strada del XVIII secolo sviluppatasi naturalmente dal paesaggio che attraversava. La strada per Meikle Seggie non dovrebbe essere delimitata a questa epoca. Essa non soddisfa i consueti requisiti delle strade del XX

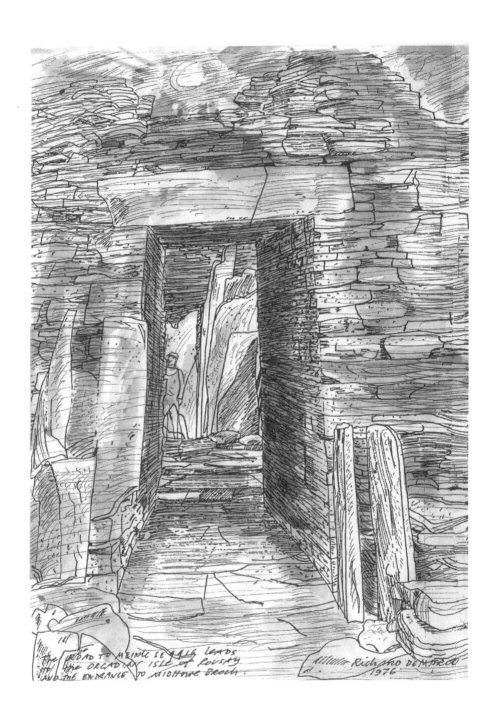

THE ROAD TO MEINE SEGALE LEADS
TO THE ORCADIAN ISLE of ROUSAY
AND THE ENTRANCE TO MIDHOWE Broch.

Richard deMarco
1976

secolo. Non è una strada per il viaggiatore degli anni '70 o i moderni concetti di progresso. Voglio disegnare, a matita e a penna, la sua forma, la linea che essa già traccia nel paesaggio – una linea viva creata dall'uomo, non con presunzione o pretenziosità, ma con calma sicurezza, con un'adeguata attenzione ai movimenti più sottili della terra ondulata. Persino mentre scrivo sta cambiando, man mano che le ore avanzano furtivamente verso i giorni di piena estate.

La mia mente è piena di 'Edinburgh Arts 73' – presenta gli stessi problemi in cui mi imbatto nel fare un disegno o un dipinto. Non è un'attività separata. Ora abbraccerà, mi auguro, questa strada, questa linea nella natura che definisce, disegna, determina il carattere del Kinross-shire, mentre la strada gira, curva, sale e scende, creando un legame con gli echi delle proprie forme nei muri a secco, nei ruscelli, nei boschi e nelle vallate.

Da una fattoria chiamata Mains of Condie ho deciso infine di prendere la strada per Forgandenny, perché nel mio primo cammino lungo la strada per Meikle Seggie avevo scelto di non cambiare direzione, bensì di continuare sulla strada per Dunning. Già una volta sono stato su questa strada, nel crepuscolo di una sera di ottobre, quando le giornate invernali erano brevi. Al tempo non vidi le colombaie o i muri a secco, né i campi ordinatamente coltivati, né le tondeggianti forme scultoree delle colline coperte d'erba e d'erica e levigate dai felceti – forme essenzialmente femminili. Questa è la Scozia di cui avevo bisogno come fonte di

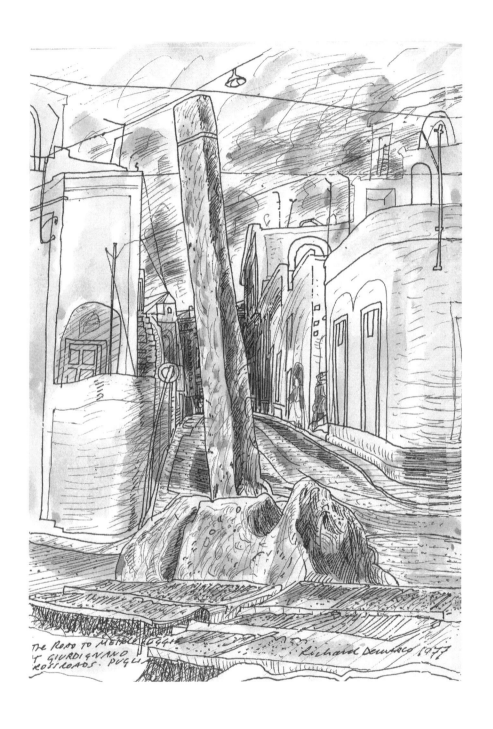

THE ROAD TO MEROLOGGIA
'T GIURDIGNANO
ROSSROADS PUGLIA

Richard DeMarco 1977

ispirazione per i miei dipinti di paesaggi. Una volta superato Forgandenny, la strada riconduce all'autostrada principale per Perth e il nord, passando per Trinity College, Glenalmond.

La lunga serata avrebbe dovuto durare oltre il tempo. Era piena di quella luce perfetta che Duchamp riuscì a infondere nella sua ultima opera postuma, in cui ritrae quella figura ideale di donna in un paesaggio che si avvicina molto al sogno collettivo del paradiso in terra. Avrei potuto aspettarmi di trovarla nella stessa luce, in questo paesaggio scozzese, proprio oggi. Ho attraversato in macchina il Bridge of Earn per trovare la strada diretta a Wick O'Baiglie, che mi avrebbe riportato verso le colline di Fife. Non avrei potuto immaginare queste strade, non posso definirle; posso solamente rispondere al mio desiderio di condividere i loro agili movimenti. Questi disegni e dipinti saranno semplicemente un mezzo per comunicare la mia reazione alla Strada per Meikle Seggie.

Sulla strada verso Wicks O'Baiglie, c'è stato tempo per una deviazione al Castello di Balmanno, una struttura verticale medievale nella più pura tradizione baronesca scozzese, un edificio le cui alte mura e torrette, i tetti spioventi e i frontoni a gradoni e le finestre multiformi crescevano come forme organiche direttamente dalla terra viva – l'edificio era parte della terra stessa: una dichiarazione d'amore, con la medesima raffinatezza e ispirazione poetica e grazia naturale, così come mostra ciascun miglio della strada per Meikle Seggie.

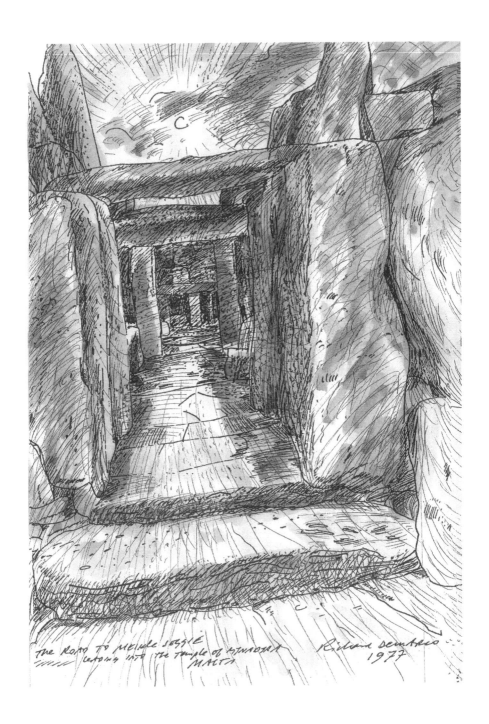

The Road to Mnajdra Temple
leading into the Temple of Mnajdra
MALTA

Richard Demarco
1977

Al termine della giornata tutti i fenomeni naturali contribuirono a creare la magia, e a modificare la natura della realtà visiva. La strada cambiava di continuo, in modo rapido, inaspettato e sensazionale, in armonia con i colori della terra e del cielo. Nuvole caliginose scendevano e salivano portando neve e pioggia. Bufere di neve e piogge fitte si alternavano a sprazzi di luce estiva. La strada capiva tutto. Era tutt'uno con l'intera natura, può insegnare a guardare oltre, a esplorare oltre. È un'esperienza da condividere, che abbraccia un tempo sacro in cui è rivelata la verità eterna che non v'è niente capace di persistere con più forza della terra stessa – il tema di *Sunset Song*.

La strada per Meikle Seggie è quella porta verso la Scozia che elude la maggior parte dei 'Sassanachs', i nostri cari vicini inglesi – e con loro, sicuramente, la maggior parte dei turisti. Per trovarla, partendo dalla Demarco Gallery, ci si deve dirigere verso nord sull'autostrada principale. Vi porterà attraverso la valle tra le colline di Cleish e quelle di Lomond, dove, per prima cosa, scorgerete le Ochil Hills come accesso alla selvaggia, incontaminata e immutabile terra montuosa dove le forze elementali sono perennemente al comando. Imboccate la strada per Meikle Seggie e comincerete davvero il vostro viaggio attraverso la Scozia. La strada si trova a 20 miglia dal confine di Edimburgo presso Barnton. Di per sé, si estende per sole dieci miglia preziose, tuttavia in quel breve tratto vi insegna tante cose, affinché possiate cercare le forme che essa assume quando prende altri nomi e diramazioni – le strade a senso unico per Newton of

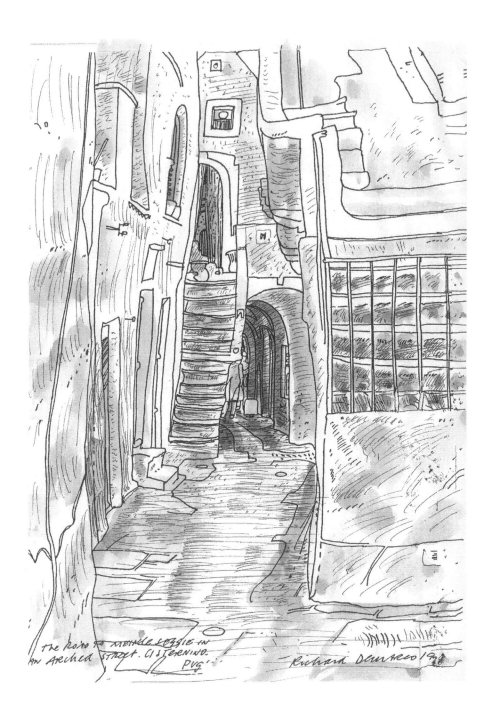

The Road to Merkle Kersie in
An Arched Street. Cisternino.
PVG

Richard Demarco 1998

Pitcairns e Forgandenny e gli Yetts O'Muckhart attraverso la foresta di Glen Devon, e la strada per Wicks O'Baiglie, che deve inevitabilmente condurre al Regno di Fife, ad Arngask e a Newton of Balcanquhal.

Essa vi condurrà ai lontani Grampians, al Broom of Dalreoch o a Muthill, con una chiesa romanica che ricorda quella di Dunning e, una volta oltrepassate le file di cottage di tessitori dell'ottocento e i giardini del castello di Drummond, vi porterà alla città collinare di Crieff. Da lì ci si può dirigere sia verso ovest, a St Fillans, sulle rive del Loch Earn, o direttamente verso nord, attraverso Gilmerton e i selvaggi splendori dello Sma'Glen, ad Amulree e Glen Cochill, dove i vasti spazi incantati delle Highlands vi riempiranno la mente e l'anima delle verità eterne che essi rappresentano. Passerete per il Loch Na Craige prima della ripida discesa verso Aberfeldy e la sua fertile valle e, sicuramente, sarete condotti nella terra dell'Appin of Dull, a ovest, fino a quello splendido esempio di villaggio in stile neogotico che è Kenmore.

Una volta imparata bene la lezione della strada per Meikle Seggie, potrete ignorare i seducenti segnali che vi invitano a prendere la strada a nord lungo i ripidi pendii del Loch Tay, e sceglierete invece la più stretta e meno appariscente strada a sud. Ogni singolo tratto delle sue venti miglia vi porta nel mondo di Meikle Seggie. Difficilmente la si può chiamare strada. Si tratta di un sentiero sulla superficie della ripida salita e discesa delle pendici del Ben Vorlich. Il panorama di Loch Tay vi impedirà di guidare veloce. Dovrete

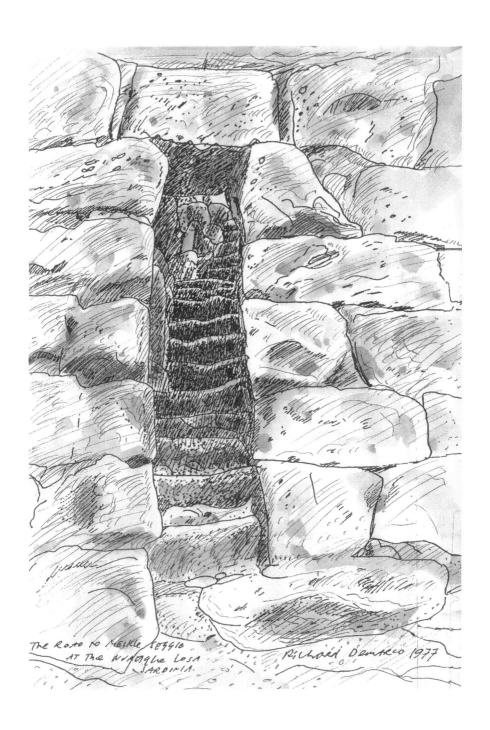

The Road to Meikle Seggie
at the Nuraghe Losa
Sardinia. Richard Demarco 1977

fermarvi diverse volte prima di raggiungere Killin e le acque selvagge e impetuose delle cascate di Dochart. A quel punto vi accorgerete che, prima di tornare a Edimburgo, la strada per Meikle Seggie può essere lunga 200 miglia.

Il mio interessamento per la strada di Meikle Seggie supera la ragione. Non è stata scoperta attraverso una serie di eventi razionale e ordinata. La inseguii per la prima volta quando decisi di non assistere a un'opera di Mozart al Festival di Ledlanet, e sentii la necessità di ripensare il mio chiaro bisogno di un'esperienza dell'Arte. La scoprii come alternativa all'Arte. Volevo una strada che non portasse in alcun luogo, una strada che non si potesse trovare su alcuna mappa e dove, una certa sera, avrei potuto contemplare il cielo occidentale nella luce del crepuscolo. Sapevo che era la strada verso ovest, sebbene inizi in direzione est. So che confonderebbe chi cerca quel genere di informazioni che inevitabilmente portano a un luogo già frequentato dall'uomo del XX secolo. La confusione stessa dei segnali stradali, persino la loro presenza come punti cruciali in cui vanno prese decisioni fondamentali, mi porta a ignorarli e a fare affidamento su quell'istinto che mi obbliga a disegnare paesaggi.

Quando mi chiedono perché considero Edinburgh Arts non come un tempo e uno spazio che dà rilievo alla creazione dell'Arte, ma piuttosto come un momento di riflessione, riscoperta e possibilità di elaborare manifesti artistici che interessano direttamente la Scozia e il suo patrimonio culturale, che si estende

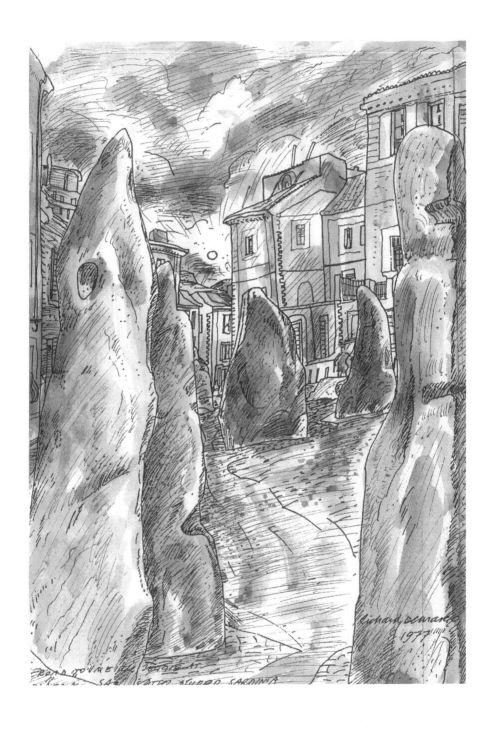

SAN SATTU NUORO SARDINIA

178

molto lontano nella storia – non confidando in una spiegazione, racconto la storia della mia scoperta della strada per Meikle Seggie. È la metafora che spiega il mio bisogno di disegnare e dipingere il paesaggio scozzese e, allo stesso tempo, di continuare l'avventura di Edinburgh Arts.

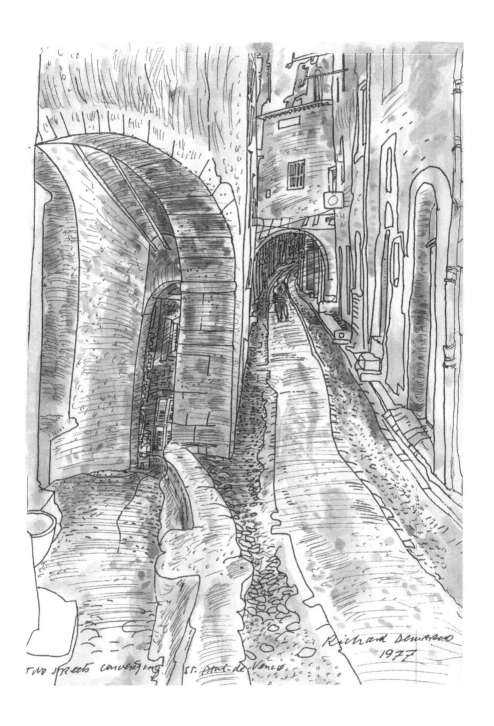

Two streets converging. St. Paul de Vence.

Richard Demarco
1977

Some other books published by **LUATH** PRESS

100 Favourite Scottish Love Poems
Edited by Stewart Conn
ISBN 978-1-906307-66-0 PBK £7.99

100 Favourite Scottish Poems
Edited by Stewart Conn
ISBN 978-1-905222-61-2 PBK £7.99

100 Weeks of Scotland: A Portrait of a Nation on the Verge
Alan McCredie
ISBN 978-1-910021-60-6 PBK £9.99

A Modest Proposal: For the Agreement of the People
Angus Reid
ISBN 978-1-910021-05-7 PBK £9.99

All Art is Political: Writings on Performative Art
Sarah Lowndes
ISBN 978-1-910021-42-2 PBK £9.99

Arthur's Seat: Journeys and Evocations
Stuart McHardy and Donald Smith
ISBN 978-1-908373-46-5 PBK £7.99

Arts of Independence
Alexander Moffat and Alan Riach
ISBN 978-1- 908373-75-5 PBK £9.99

Arts of Resistance: Poets, Portraits and Landscapes of Modern Scotland
Alexander Moffat and Alan Riach
ISBN 978-1-906817-18-3 PBK £16.99

Blind Ossian's Fingal: Fragments and Controversy
Compiled and translated by James Macpherson
ISBN 978-1-906817-55-8 HBK £15.00

Caledonian Dreaming: The Quest for a Different Scotland
Gerry Hassan
ISBN 978-1-910021-32-3 PBK £11.99

Calton Hill: Journeys and Evocations
Stuart McHardy and Donald Smith
ISBN 978-1-908373-85-4 PBK £7.99

A Constitution for the Common Good: Strengthening Scottish Democracy after 2014
W. Elliot Bulmer
ISBN 978-1-910021-09-5 PBK £9.99

Da Happie Land
Robert Alan Jamieson
ISBN 978-1-906817-86-2 PBK £9.99

Edinburgh Old Town: Journeys and Evocations
Stuart McHardy and Donald Smith
ISBN 978-1-910021-56-9 PBK £7.99

The Evolution of Evolution: Darwin, Enlightenment and Scotland
Walter Stephen
ISBN 978-1-906817-23-7 PBK £12.99

The Flower and the Green Leaf: Glasgow School of Art in the Time of Charles Rennie Mackintosh
Edited by Ray McKenzie
ISBN 978-1-906817-27-5 PBK £15.00

A Gray Play Book
Alasdair Gray
ISBN 978-1-906307-91-2 PBK £25.00

The Guga Stone: Lies, Legends and Lunacies from St Kilda
Donald S. Murray
ISBN 978-1-910021-13-2 PBK £8.99

Homage to Caledonia: Scotland and the Spanish Civil War
Daniel Gray
ISBN 978-1-906817-16-9 PBK £9.99

The Importance of Being: Observations in my Anecdotage
John Cairney
ISBN 978-1-910021-08-8 PBK £12.99

Jules Verne's Scotland: In Fact and Fiction
Ian Thompson
ISBN 978-1-906817-37-4 HBK £16.99

Made in Edinburgh: Poems and Evocations of Holyrood Park
Tessa Ransford
ISBN 978-1-908373-84-7 PBK £9.99

Nature's Peace: Landscapes of the Watershed: A Celebration
Peter Wright
ISBN 978-1-908373-83-0 PBK £16.99

On the Trail of John Muir
Cherry Good
ISBN 978-0-946487-62-2 PBK £7.99

Luath Press Limited

committed to publishing well written books worth reading

LUATH PRESS takes its name from Robert Burns, whose little collie Luath (*Gael.*, swift or nimble) tripped up Jean Armour at a wedding and gave him the chance to speak to the woman who was to be his wife and the abiding love of his life.

Burns called one of 'The Twa Dogs' Luath after Cuchullin's hunting dog in Ossian's *Fingal*. Luath Press was established in 1981 in the heart of Burns country, and now resides a few steps up the road from Burns' first lodgings on Edinburgh's Royal Mile.

Luath offers you distinctive writing with a hint of unexpected pleasures.

Most bookshops in the UK, the US, Canada, Australia, New Zealand and parts of Europe either carry our books in stock or can order them for you. To order direct from us, please send a £sterling cheque, postal order, international money order or your credit card details (number, address of cardholder and expiry date) to us at the address below. Please add post and packing as follows: UK – £1.00 per delivery address; overseas surface mail – £2.50 per delivery address; overseas airmail – £3.50 for the first book to each delivery address, plus £1.00 for each additional book by airmail to the same address. If your order is a gift, we will happily enclose your card or message at no extra charge.

Luath Press Limited
543/2 Castlehill
The Royal Mile
Edinburgh EH1 2ND
Scotland

Telephone: 0131 225 4326 (24 hours)
email: sales@luath.co.uk
Website: www.luath.co.uk

ILLUSTRATION: IAN KELLAS